Guide des Cafés à Paris

我在咖啡館閱讀巴黎

作者◎坂井彰代 攝影◎伊藤智郎
翻譯◎李毓昭

太雅生活館

1

前言

獻給尚不熟悉巴黎咖啡館的你。

獻給熱愛巴黎咖啡館的你。

巴黎北部有一間名為「空氣之家」的小型博物館，就在香頌歌后艾迪斯‧琵雅芙（Edith Piaf）所出身的貝勒維爾區。聽說那裡售有「巴黎的空氣」，令我不禁想一探究竟。

結果很遺憾，那裡並沒有出售我所耳聞的「空氣」，不過可以體驗「巴黎的聲音和氣味」。把臉湊近一個細筒子，就可以嗅聞二手書市場的氣味，聽見地鐵車站的聲音。

對我來說，巴黎的咖啡館就像空氣，與城市的風景結為一體。倘若這間空氣之家容許展示自己所喜愛的巴黎氣氛，我一定會把「巴黎的清晨」加入其中。聞著芳香四溢的麵包味，靜耳凝聽，即有一早就開店的咖啡館聲音傳進耳裡。

可是，現今就連這樣的巴黎咖啡館，也因為生活方式的改變、工作時間的短縮，以及稅金等等的問題，而逐漸減少。

「咖啡館就快要消失了。」剛開始探訪時，我聽到這樣的忠告。

巴黎的咖啡館向來是匯聚許許多多藝術家、孕育文學與新思潮的場所，卻有可能即將畫下句點

……。因此開始採訪時，我是存著向即將消失的咖啡館致敬的心情。

然而，實際上純粹為了逛咖啡館而來到巴黎市街時，我很快就發覺到，不僅這場戲碼離落幕還很遠，連第二幕也才剛開始而已。雖然舊有的咖啡館正在減少，以全新的概念開設的創意咖啡館卻如雨後春筍般不絕於後。

大企業收購舊咖啡館，以現代的面貌重新開張的情況確實屢見不鮮，但是在這樣的現實之中，也不乏個人經營的店舖斷然重新裝潢開張，而大受歡迎的例子。

我漸漸地感覺到，咖啡館是個深不可測的世界，數量的減少其實只侷限於某個層面。這本書就是為了用各種尺度去衡量其深奧的魅力而編寫成的。

本書將要從走過悠久歷史的老咖啡店，談到新潮的個性咖啡館，介紹巴黎形形色色的咖啡館。

讀者要從哪一頁翻起都可以，挑頁閱讀也無所謂。因為就算實際去到巴黎，一天能夠逗留的咖啡館，至多也不過一、兩家，既然要遠渡重洋才能走進裡面，當然要好好地享受了。

此外，本書選擇的店都是旅行者可以輕易找到的，因為對初次去巴黎的人來說，咖啡館終究只是在觀光、購物的中途停下來歇息的場所。

遺憾的是，我無法將巴黎的空氣裝進這本書裡。

如果你看著看著，興起想要實際聽一聽咖啡館的聲音、聞一聞清晨芳香的念頭，那就啟程吧。

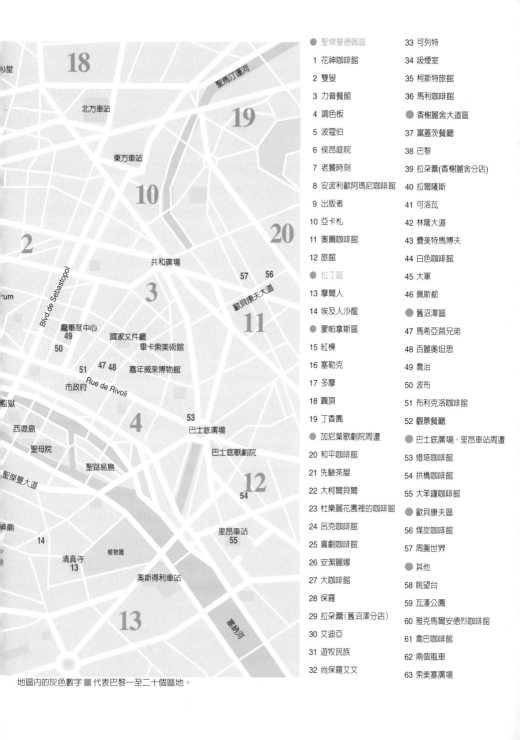

18

19

10

20

2

3

11

北方車站

東方車站

共和廣場

聖馬汀蓮河

歐貝康夫大道

57　56

龐畢度中心
49
50

國家文件廳
51　47　48
市政府

畢卡索美術館

嘉年威來博物館

Rue de Rivoli

Blvd. de Sebastopol

4

53

巴士底廣場

12
54

監獄

西堤島

聖母院

聖路易島

巴士底歌劇院

聖傑曼大道

神廟

14

清真寺
13

植物園

里昂車站
55

奧斯得利車站

13

塞納河

地區內的灰色數字 ■ 代表巴黎一至二十個區地。

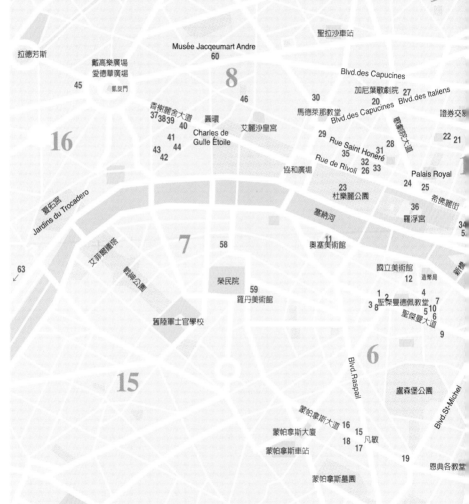

PARIS

17

9

62

61

蒙馬特墓園

聖拉沙車站

拉德芳斯

戴高樂廣場
愛德華廣場

凱旋門

45

Musée Jacqeumart Andre
60

8

46

Blvd.des Capucines

加尼葉歌劇院 27
20 Blvd.des Italiens

馬德萊那教堂

證券交易

香榭麗舍大道
37 38 39
40

圓環

Charles de
Gulle Étoile

41

43 44
42

艾麗沙皇宮

協和廣場

29 Rue Saint Honoré
35 31
28

Rue de Rivoli
32 33
26

義大利大道

22 21

Palais Royal

24 25

23

杜樂麗公園

36

希佛麗街

羅浮宮

34
5

16

夏佑宮

Jardins du Trocadero

塞納河

奧塞美術館

11

國立美術館

12 造幣局

新橋

7

58

艾菲爾鐵塔

戰神公園

榮民院

59

羅丹美術館

舊陸軍士官學校

1 4
8 聖傑曼德佩教堂
10
5 7
6
聖傑曼大道
9

63

6

Blvd.Raspail

盧森堡公園

Blvd.St.Michel

15

蒙帕拿斯大道 16
蒙帕拿斯大廈 15
凡敏
18 17

蒙帕拿斯車站

19

恩典各教堂

蒙帕拿斯墓園

14

注:戴高樂廣場=愛德華廣場

目次

逛逛各區的咖啡館

第一章

歷史悠久的花神咖啡館

聖傑曼德佩周遭

孕育左岸咖啡館文化的聖地

巴黎是在塞納河兩岸開展的城市。加尼葉歌劇院(Opéra Garnier)、凱旋門所在的北側稱為「右岸」，艾菲爾鐵塔、索爾本大學所在的南側則稱為「左岸」。與商業區的色彩較為濃厚的右岸相比，左岸是沈靜的文教區，從以前就受到藝術家和知識分子的青睞。這個區域因為有兩家咖啡館令這群人匯聚一處，而成為文化的發源地，那就是花神(Café Flore)和雙叟咖啡館(Deux Magots)。對於喜好咖啡的人來說，它們猶如聖地般的存在著。

老牌的文學咖啡館──花神咖啡館(Café de Floré)

「花神咖啡館」(Café de Floré)面對著聖傑曼大道。這家店是在一八八七年創業的，目前連東京的表參道和橫濱都有分店，知道的人應該不少。據說店名是取自挺立在大道上的「女花神像」。

白色的遮陽棚上有繽紛的花朵，與其優雅的名稱非常相配，風格大不同於隔壁以深綠色為主調的「雙叟」(Deux Magots)。這兩家店都有很多常客，客人一旦找到屬於自己的座位，就不太會變心(有些客人會依時間和場合決定要去哪一家)。雖然有些人抱怨近來店裡面都是觀光客，但是只要挑早上的時間前往，還是可以感受到老店原有的氣氛。

花神最興盛的時候是在二十世紀中葉，光是列舉那個時代的常客，就可以知道當時文藝界有哪些人最為活躍。

雕刻家傑克梅第(Alberto Giacometti)、歌手茱麗葉‧葛烈果(Juliette Greco)、詩人尚‧考克多

僅是遮陽棚的一部分也流露出
花神獨特的格調

(Jean Cocteau)、電影導演馬歇卡恩(Marcel Carne)、女明星碧姬・芭杜(Brigitte Bardot)都是其中的要角，而其中最有名的是作家沙特和西蒙波娃。這對情侶把那兩家咖啡館當成書房使用，只點一杯咖啡，就可以連續寫作幾個小時。咖啡館也是談論哲學的地方，「存在主義」等於是在花神的咖啡桌上產生的。

保羅・布巴是當時的經營者，他是個具有強烈魅力的人物，雖然將花神帶到最盛期，卻在一九八三年將店舖賣掉。新老闆是南斯拉夫人米羅斯拉夫・席傑哥比契。在這裡，旅館、咖啡館更換經營者是常有的事情，而且有悠久歷史的房產所有人也不見得是法國人。舉個例子來說，也許有很多人是在黛安娜王妃於巴黎香消玉殞後，才知道麗池大飯店的所有人是出身埃及吧？

許多店在所有權移轉之後，氣氛就會變得大不相同，但是自從一九三九年以來，花神的室內裝潢基本上就沒有什麼更動。即使老舊而必須整修的部分也都照著原樣修復，讓人看不出施工過的模樣，因為店裡刻畫出的歷史痕跡就是最重要的室內裝潢。

花神獨特的魅力在於其二樓的空間。但如果不是常客，恐怕不太容易能夠上去，不過很值得一看看。

有事情商談，需要安靜的場所時，就可以上去二樓。那裡不僅氣氛良好，也能避開他人的目光，所以經常有雜誌社來這裡拍照。也有人單獨在裡面閱讀文件，或許也可能遇到正在啜飲咖啡的時尚名人索妮亞・里基爾(Sonia Rykiel)。

11

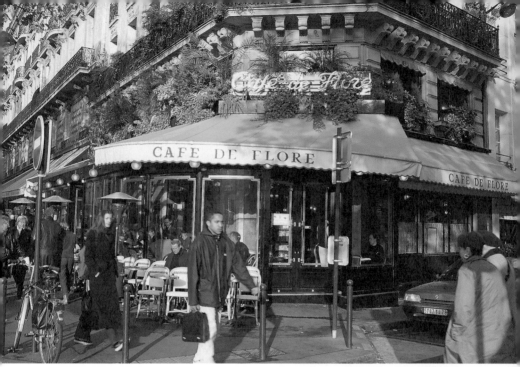

花神咖啡館是左岸精神的
具體表現

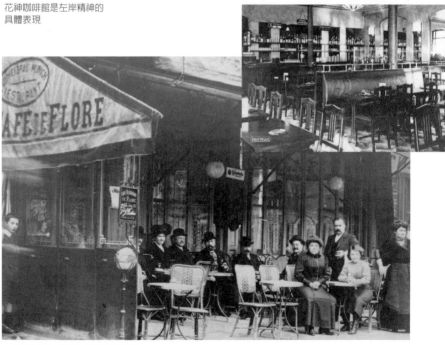

一九〇〇年，亦即一百年前的花神
右上是一九三五年的花神內部。基本上與現在沒什麼兩樣

花神的二樓座位，可用來商談事情

想要安靜談話時，不妨選擇二樓的座位

我來採訪時，負責公關的卡羅安排的座位就在二樓。我想機會難得，就來嚐嚐店家推薦的飲料。一問之下，回答竟然是：

「熱可可。」

花神的可可粉和大量生產的不一樣，連溶化可可粉都需要專門人員，可見製作是多麼費工夫。沒想到是滑潤、不俗膩的甘甜，好像巧克力在舌頭上逐漸消融般。不愧是老店，能夠做出道地的基本飲品。

我算是偏重鹹口味的人，不喜歡甜味的飲料，可是實際喝過後，第一個感覺卻是驚訝。

再翻翻花神一本本用手工編製、猶如小冊子般的菜單，裡面有些沒看過的菜名。

「你們店的招牌菜是『威爾斯乾酪』，那是什麼？」

「那是用雀達乳酪（英國具代表性的乳酪）連同啤酒放在鍋子裡溶化，再淋在土司上吃的英國菜。你不妨吃吃看。連去過世界各國的客人都說，我們店裡做的最好吃呢。」

世界各地都有人吃？這道菜真的這麼普遍嗎？現在才聽說，讓我有點不甘心，就吃看看吧。

熱烘烘的威爾斯乾酪送來了。正如同卡羅的介紹，溶化的乳酪裹著土司，樣子有點像焗烤，裡面有濃濃的啤酒苦味，是屬於成年人的味道。加上一點我所愛的英國辣醬油，嚐起來更有滋味。

乳酪不只是在土司的上面，簡直就是將土司全部包裹起來了，實際的分量比外表看起來更多，足夠兩個人享用。

花神另一道有名的食物是「蛋」。確實菜單上有一類是「蛋料理」，上面列著十二種菜（仔細一看，其中也包括荷包蛋、加上各種配料的蛋捲）。據說店裡的蛋是巴黎近郊的楓丹白露生產的，經過嚴格的品質管理。

「傑哈德‧巴狄厄主演過一部電影，裡面有一句對白說：『我想和你一起吃花神的蛋』，意思就是要和對方一起過夜。」

「花神的蛋」，夢想來巴黎體驗一段浪漫冒險的人，要不要先記住這句話？

有件事很想問問卡羅，就是花神以後的計畫。

近年來，由於路易威登等高級品牌的進駐，聖傑曼德佩的面貌已經改變很多。現在這個區域在一般人的印象中，與其說是知識人匯集的地方，還不如說是流行服飾街，咖啡館的客層自然也跟著產生變化。身為長期見證聖傑曼文化的老牌咖啡店，對時代的潮流有什麼看法呢？

「現在聖傑曼的地價已經比香榭麗舍大道還要高，居住的階層也不太一樣。年輕藝術家也表示越來越難來店裡了，但是還是有人為了留下自己的足跡而來到這裡。」

「花神」這個招牌依然健在。咖啡館的形態會隨著時代改變，花神會不會改變呢？

「花神是一種文化遺產，所以不會受外界影響，我們會努力維護店的傳統。可是雖然說是文化遺產，卻不是化石。花神是活生生的，塑造花神的人是顧客。」

沒有錯，咖啡館要靠人來塑造。只要有人喜愛花神，這家咖啡館就不會消失。

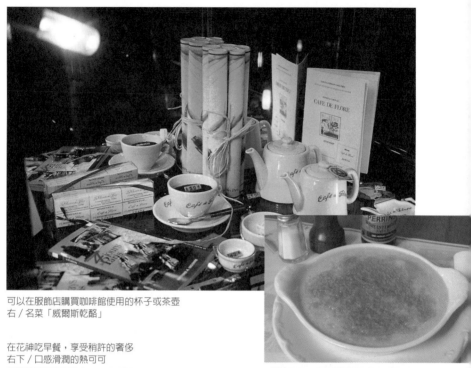

可以在服飾店購買咖啡館使用的杯子或茶壺
右／名菜「威爾斯乾酪」

在花神吃早餐，享受稍許的奢侈
右下／口感滑潤的熱可可

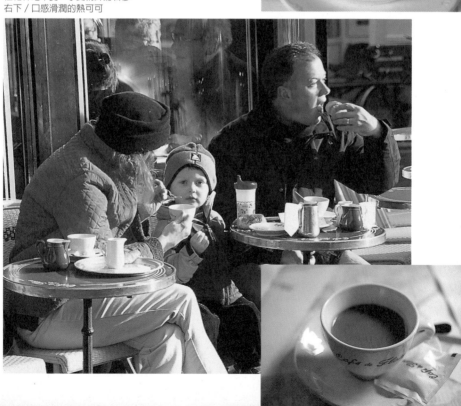

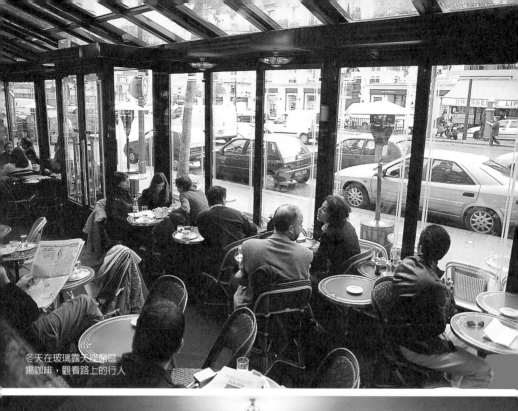

冬天在玻璃露天座席區
喝咖啡，觀看路上的行人

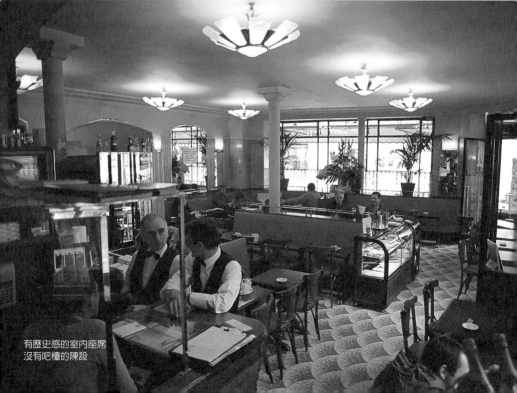

有歷史感的室內座席
沒有吧檯的陳設

家族經營的雙叟咖啡館（Les Deux Magots）

聖傑曼德佩教會(Église Saint-Germain-des-Prés)正前方就是「雙叟」(Les Deux Magots)咖啡館。

這裡原本是賣中國絲綢的店舖，一八八五年改裝成咖啡館，挑高的天花板是當時建造的遺跡。抬頭仰望店中央的柱子，可以看到上頭有兩個中國人像裝飾。這對人像在還是絲綢店時就安放在那裡，咖啡館承接後乾脆以人像爲名。露天咖啡座有綠色遮陽棚遮蓋，面對廣場，方便出入。

顧客自在地坐著，想必是在這一帶工作的服飾店業者。這裡可算是巴黎的咖啡館裡面地點最好的吧。

在探訪時，正要進入店門，就看到入口附近有一塊新的標示牌，上面寫著「沙特波娃廣場」。

咦，這家咖啡館的地址應該是「聖傑曼德佩廣場」，難道爲了紀念兩位熱愛這家咖啡館的作家，而改了地名嗎？

法國有許多馬路和廣場是以名人來命名，譬如「維特雨果廣場」、「巴斯德大道」。就算這裡的路名變了，也沒什麼好奇怪的。我立刻拿這個問題請教咖啡館的侍者。

「雙叟」的名稱來自於這兩個
中國人像

「好像是去年，還是今年？總之是最近的事情。」

侍者答得含糊不清，是對四周的事情不太有興趣的緣故嗎？有人說有關巴黎最新商店的訊息，

反而是日本的女性比較靈通，巴黎人似乎並不認為「無所不知」有什麼了不起的。

進入店裡時，正好剛過午後兩點，店裡有很多吃午餐或飲用飯後咖啡的人，顯得非常熱鬧。我

點了一杯葡萄酒，侍者過來在我面前倒酒，這是雙叟特別的服務方式。

點了咖啡，等了會兒，走來一位面露笑容的活潑女性。這位為我回答疑問的女性是卡特莉娜‧

瑪提娃。自從一九一四年以來，雙叟始終是代代相傳的家業，卡特莉娜就是此家族的成員。隔壁

的花神已經換了經營者，卡特莉娜卻還能出示往昔的照片，與我溫馨地交談：

「這是我的祖父！」

全家都把「雙叟」這家店當成寶物一般珍惜。

「聖傑曼德佩」這個地方是巴黎最特別的，因為它構成了一個村落，不論是文化、藝術，還是

其他方面，這個地方都處於中心的位置。

作為孕育文化的所在，咖啡館也扮演著重要的角色。

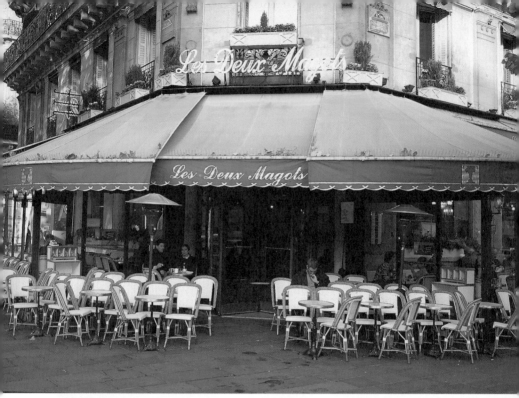

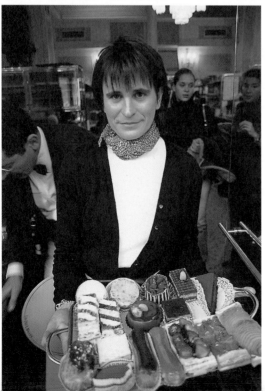

上／雙叟咖啡館的特徵是深綠色的遮陽棚
下／以過濾器淬取的「雙叟咖啡」
左／裝滿甜點的托盤

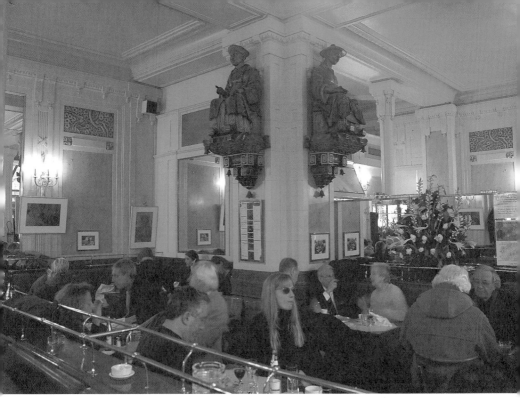

上／天花板很高，室內的座席顯得寬敞
下／菲利普・史塔克設計的歷史紀念碑
　　豎立在店門口

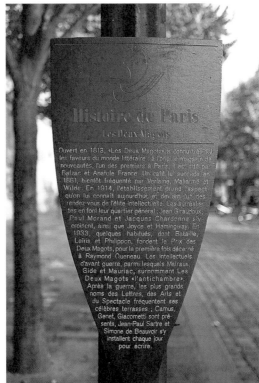

Histoire de Paris
Les Deux Magots

Ouvert en 1813, «Les Deux Magots» a connu très tôt
les faveurs du monde littéraire : à l'origine magasin de
nouveautés, l'un des premiers à Paris, il est cité par
Balzac et Anatole France. Un café lui succède en
1881, bientôt fréquenté par Verlaine, Mallarmé et
Wilde. En 1914, l'établissement prend l'aspect
qu'on lui connaît aujourd'hui, et devient l'un des
rendez-vous de l'élite intellectuelle. Les surréalis-
tes en font leur quartier général ; Jean Giraudoux,
Paul Morand et Jacques Chardonne s'y
croisent, ainsi que Joyce et Hemingway. En
1933, quelques habitués, dont Bataille,
Leiris et Philippon, fondent le Prix des
Deux Magots, pour la première fois décerné
à Raymond Queneau. Les intellectuels
d'avant guerre, parmi lesquels Malraux,
Gide et Mauriac, surnomment Les
Deux Magots «l'antichambre».
Après la guerre, les plus grands
noms des Lettres, des Arts et
du Spectacle fréquentent ses
célèbres terrasses ; Camus,
Genet, Giacometti sont pré-
sents, Jean-Paul Sartre et
Simone de Beauvoir s'y
installent chaque jour
pour écrire.

一九三三年成立的「雙叟文學獎」，就是在這家咖啡館產生的藝術運動。十三位常來雙叟的作家和詩人同心協力設立了這個獎項，頒給前途無量的年輕作家。頒授時間是在一月，新人可藉此獎展露頭角。日本也延續這股精神，因而設立了獨立的文學獎。

話說回來，卡特莉娜知道「沙特波娃廣場」的事嗎？

「是啊，就是聖傑曼大道的十字路口那一帶。」

「就在汽車穿梭不停的馬路上嗎？」

「沒錯。」

「所以不會有建築物附上這個廣場的地址囉！」

「一間也沒有！」

原來如此。標示牌總不能插在馬路上，所以就改插在咖啡館的前面。但這會讓人搞不清楚啊（後來我查了最新的地圖，咖啡館的露天座席周遭變成了新的廣場，這下子更加複雜了）。

沙特與波娃總是坐在最裡面。那裡掛著拿筆的波娃照片，一看就知道是她（可是他們那群人似乎去花神的次數比較多）。據說文學獎的評審就是在中國人像下方的桌子上決定得獎者。

雙叟沒有固定的休息日，可是會在發表文學獎之前清掃內部，因此關店三天。預計在一月去巴黎的人可得注意。

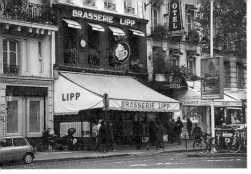

面對聖傑曼大道的「力普」

以前的啤酒杯，據說從前只供常客使用

在力普（Lipp）餐館喝一杯生啤酒

花神對面的「力普」（Lipp)是頗有歷史淵源的餐館，而且是被指定為歷史性的建築物。不論是古色古香的旋轉門，還是環繞店內的鏡子，都是正統咖啡館的裝潢模式。

力普早在以前就是許多名人出入的咖啡館。曾有一段時期，有些座位不是任何人都可以坐，能獲得老闆的認可也是一種身分地位的象徵。

最適合端到力普的桌上的不是咖啡，而是啤酒。配酒菜是傳統的有名料理，例如在香腸上加大量醬料的Cervelas rémoulade、馬鈴薯用橄欖油調味做成的pomme à huile等等，這些都是經常到訪的海明威嚐過的佳肴。

像力普這種老店，觀看侍者精神抖擻的工作態度也是一種享受。他們是專業的服務人員，沒有日本常見的打工服務生。到了用餐時間，他們就會像赴戰場似的，在廚房與桌子之間穿梭。由於原則上同一張桌子的菜要一起上，所以人數一多，他們就辛苦了。

在尤蒙頓（Yves Montand)主演的電影《Garcons!》中，就有用餐時亂成一團的精采場面。侍者過來幫同一張桌子的所有客人點完不同的餐點後，回來大聲吼道：

侍者與白色的圍裙非常相稱

力普的旋轉門可令人感覺到它的歷史

兩個人並肩而坐，融洽地用餐。力普低調的用餐景象

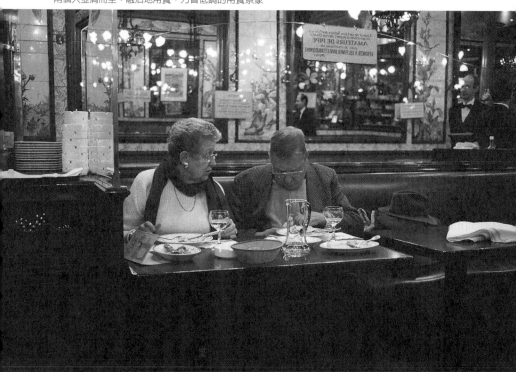

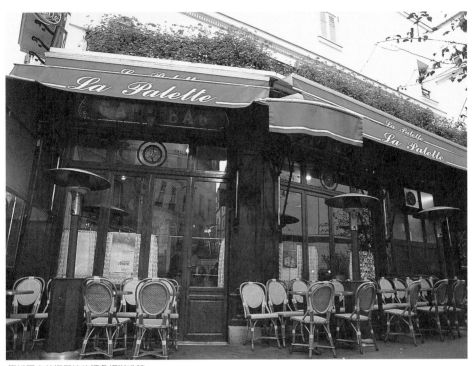

靠近國立美術學校的調色板咖啡館

調色板店內裝飾著據說是學畫的學生留下來的作品

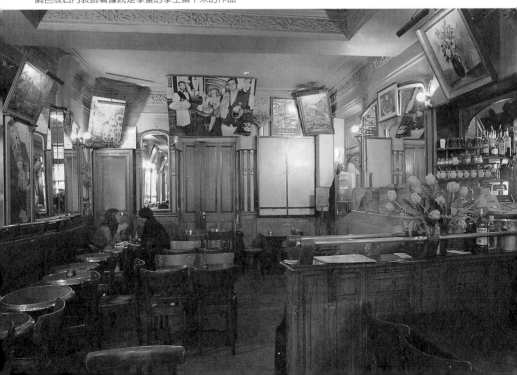

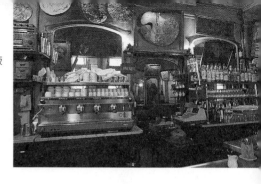

吧檯的牆上也裝飾著舊調色板

學畫的學生最喜歡的調色板咖啡館（La Palette）

「客人該不會是故意整我吧？」

而今，這裡的侍者依舊順應著客人的各種要求，默默地將每份餐點端上桌子。

聖傑曼德佩區內有一所相當於法國藝術大學的國立美術學院，所以經常有學畫的學生在這一帶出入。他們從以前就經常來這家「調色板咖啡館」（La Palette）喝茶，店內有一整面牆都是以舊調色板和畫作裝飾。

據說畫作是學畫的學生留下來抵帳的，可是經過詢問才知道，那未必是事實。由於歷史悠久，有時候也會有無中生有的事情傳開。

從入口進去，裡面只有吧檯和窗邊的桌子，感覺非常狹隘。但實際上裡面還有個非常寬敞的房間，要在那裡用餐也可以。老式的建築仿佛在主張「咖啡館就應該像這樣」，連收銀機也是古董。在法朗已換成歐元的現在，不知道收銀機是否也換成新型的了？

去調色板喝咖啡時，也可以順便逛逛附近的畫廊。

26

聖傑曼德佩(St.-Germain des Prés)漫步

以前去過聖傑曼德佩的人，多半會為這一區的變遷嘆息。由於路易威登等服飾店的進駐，走在路上越來越常被日本女孩子攔下來尋問名牌店。情況演變到這樣，也難怪有人說：「這裡已經和右岸的香榭麗舍或聖多諾雷大道沒什麼兩樣了。」

儘管如此，在古董店林立的賈可布街、聖傑曼德佩教堂後面，以及德拉克洛瓦紀念館一帶，多少還殘留著聖傑曼德佩昔日寧靜的風貌，右岸畢竟和左岸是有所不同的。

在住宿方面，與觀光客多而熱鬧的右岸相比，我多半選擇屬於學生街、且住宅地多的左岸。這個區域不僅安靜，還會讓人覺得好像是在這裡定居，而不是來旅行。

這一帶有個地方始終保持不變，那就是聖傑曼德佩教堂。這座教堂是我在巴黎最喜歡的地方，它在十七世紀時曾是極為興盛的大修道院，卻因為革命而有部分遭到焚毀，目前的模樣是十九世紀修復的。一進到裡面，廣場的喧聲就猝然消失，彷彿唯獨這裡處在另一時代。僅是靜靜地坐在椅子上，就可以卸下疲憊。教堂的大門整天都開著，隨時都可以自由出入。

盧森堡公園是聖傑曼區的另一個「療癒的場所」，一座美麗的公園，面積廣達二十五公頃。在初夏時分，到處都是享受日光浴的人們，也有小孩騎著小馬，大聲嬉鬧。聽說那些小馬是每天早上從十五區的

國立美術學校。許多畫家曾經進出這道門

玫瑰專門店「以玫瑰之名」(Au nom de la rose)

盧森堡公園內的噴泉

千禧年活動中的「子午線上的野餐」(盧森堡公園)

詩人阿波利奈爾紀念碑

索菲利諾橋

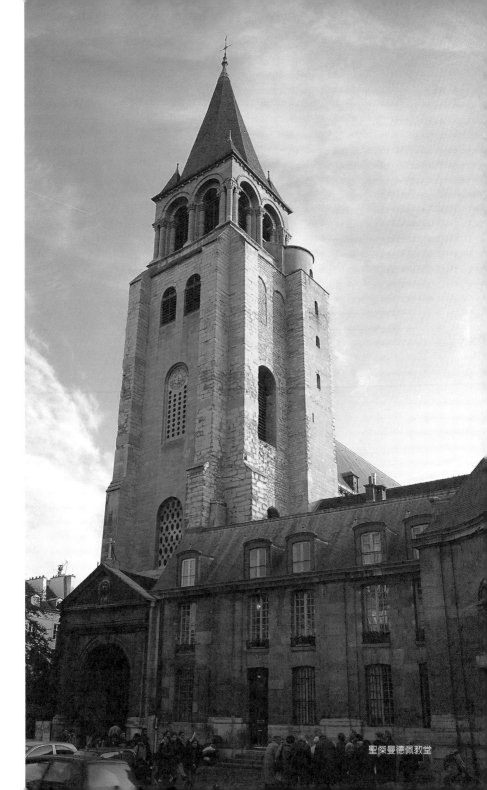

聖傑曼德佩教堂

在盧森堡公園的日光浴

馬廄通勤過來的。

園內有六十座雕像，包括《自由女神原像》、《喬治桑肖像》等等，可以一邊欣賞一邊散步，或是坐在板凳上發呆。

朋納帕賀特街有一家糕餅大師開的店，名稱就是「皮耶・艾禾墨」（Pierre Herme），先在那裡買蛋糕，然後帶去公園吃也是個不錯的主意。牛奶巧克力慕思加生薑糖漬做成的蛋糕「阿拉貝拉」很有名，由於特別受歡迎，據說一直缺貨中。

想購物的話，可以逛小服飾店林立的謝爾什米迪路或格勒奈爾路，再走向左岸唯一的百貨公司「Le Bon Marche」。這家百貨公司是世界最古老的，於一八五二年開設。裡

面的美食中心「La Grande Épicerie」是必看之處，很像日本百貨公司地下樓的食品館，品質優良的食材一應俱全。熟食的種類也很豐富，連壽司餐盒都有賣。

買了瓶裝的乾香菇等東西，想像回國後要用來烹煮什麼，也是件很美好的事情。

據說每天早上都會來公園的小馬

（Montparnasse）
蒙帕拿斯
藝術迷巡遊咖啡館

蒙帕拿斯（Montparnasse）的四家咖啡館

聖傑曼德佩的西邊，以國鐵車站為中心的區域稱為「蒙帕拿斯」（Montparnasse）。隨著新幹線TGV的開通，重新開發的方案也如火如荼地展開，車站前面矗立著巴黎少見的摩天大樓「蒙帕拿斯大樓」（Tour Montparnasse）。除了這座大樓，並沒有特別突出的地標，所以可能看起來不太有吸引力。但是對於喜歡「逛街」勝於「觀光」的人來說，蒙帕拿斯是很可以放輕鬆溜躂的地方。

有一陣子每次來巴黎，我都會住在蒙帕拿斯，不僅是因為交通方便的四線地下鐵，這裡的氣氛也令我很滿意。雖然就在聖傑曼德佩的隔壁，卻不會給人高高在上的感覺，任何人都可以輕鬆進入。原本在聖傑曼德佩成為文化的發源地之前，蒙帕拿斯是推展藝術的重鎮，而那些藝術活動的要角所出入的咖啡館至今仍然屹立不搖。

從蒙帕拿斯車站步行約十分鐘，就會來到「凡敏」（Vavin）十字路口，那裡豎立著羅丹的作品《穿睡衣的巴爾札克像》。大約五年前，或許是為了清除污垢，這座雕像有一段時間不見蹤影。現在大概巴爾札克洗淨了身體，也散過步調整心情，終於心滿意足地回到原來的基座上。有時候是為了整修而暫時移開，有時候卻是被人竊走。譬如聖傑曼德佩教堂附近有一座畢卡索做的《阿波利奈爾紀念碑》，就曾被不明人士拿雕像消失，只留下基座的情況在巴黎並不罕見。

31

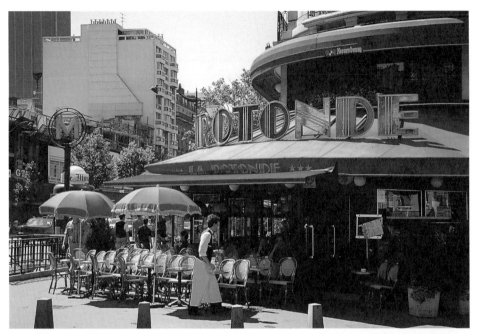

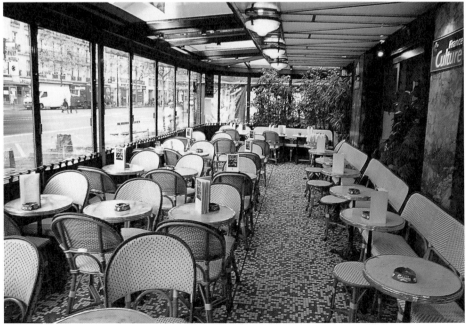

上／紅棟的紅色遮陽棚非常醒目，據說畢卡索、考克多等人經常在這裡出入
下／塞勒克的露天座席。有時候電臺會在這裡舉行公開討論會

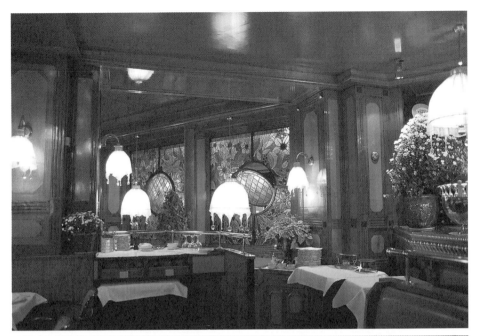

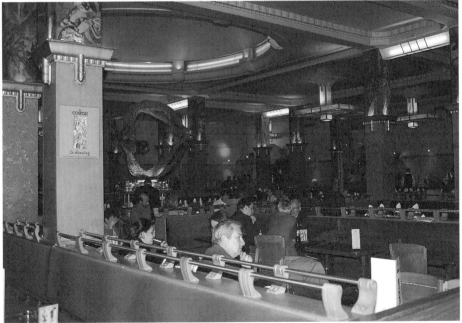

上／多摩咖啡館高貴的裝潢格調
下／圓頂的菜單相當豐富

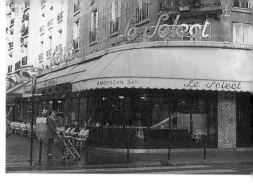

海明威寫的《妾似朝陽又照君》
也提到塞勒克咖啡館

走，差不多失蹤了三年。由於委員會的內閧，大眾才知道那座雕像有點蹊蹺，實際上擺在基座上的是畢卡索的情人朵拉‧瑪爾的頭部。二○○一年雕像終於在巴黎郊外發現，現今已回到基座上。然而，這回又傳出那是仿製品的說法，再度引發爭議。

移動時最費周章的雕像應該算是豎立在塞納河沙州上的《自由女神像》了。在一九九九年為了贊助日本的法國年紀念活動，自由女神被分解運來日本，在東京的台場展示。

說到《自由女神》，一般人聯想到的通常是紐約的那一座。那座雕像可以說是紐約的象徵，是美國紀念獨立二百周年時由法國贈送的。而在塞納河上的是巴黎的美國人組織所回贈的縮小版。我記得當時自由女神在日本旅行的期間，這裡只剩下一個巨大的基座，顯得很空洞。

順便一提，盧森堡公園也有一座自由女神像。前陣子我去拍照時，竟然見不到那座雕像，因為正在「出借中」！自由女神果真喜歡旅行。

話說凡敏十字路口附近有四家老咖啡館。最近的是「紅棟」(La Rotonde)，再過去是「塞勒克」(Le Select)，從「紅棟」跨過馬路來到對面就是「多摩」(Le Dôme)，然後是「圓頂」(La Coupole)。在二十世紀初，這四家都是作家和藝術家迎向新時代潮流時經常流連的咖啡館。有些畫家住在有「蜂巢」之稱的八角形公寓裡，經常在咖啡館逗留，這些人裡面也包括夏卡爾(Marc Chagall)和勒澤(Fernand Léger)等日後的巨匠。入籍法國的藤田嗣治也是其中之一。再加上莫迪里亞尼(Amedeo Modigliani)、蘇蒂恩(Soutine, Chaim)等畫家，就形成了所謂的「巴黎學院派」。

當時這群畫家都還默默無名，手頭也不寬裕。其中有許多在多年後名利雙收，得以在優渥的環

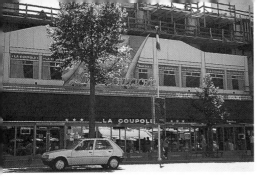

一九二七年開設的圓頂餐廳

境中度過晚年，但是也有人始終懷才不遇，潦倒而死，莫迪里亞尼就是一個例子。

就像電影《蒙帕拿斯》所描寫的，莫迪里亞尼每天都在咖啡館賣畫，賺取生活費。影片裡的咖啡館就是以「紅棟」之類的老店為舞台(電影是搭棚拍攝)。畫作的銷路不好，貧困的莫迪里亞尼唯有在酒精中尋求慰藉，而逐漸毀了自己。可是畫商摩雷爾暗地看出他的才華，目睹莫迪里亞尼在街上倒下，嚥下最後一口氣之後，立刻跑去找莫迪里亞尼的妻子珍妮，表示說要買下她丈夫的所有作品。珍妮不知道丈夫已經離開人世，突然冒出一個欣賞丈夫畫作的人，令她又驚又喜，電影就在她以欣喜的表情接待畫商的時候結束。

傑拉爾‧菲利普將這滿臉憂傷的畫家角色詮釋得非常好，卻在電影拍完後兩年猝逝。亞努克‧艾梅則扮演珍妮，在片中顯得格外清麗。

雖然時代改變了，蒙帕拿斯的四家咖啡館仍然留存在銀幕和畫作中，與畫家們的故事一起流傳後世。

加一點奢華　丁香園

從凡敏十字路口沿著蒙帕拿斯大道往東走，還有一間文化人喜歡光顧的咖啡館，那就是「丁香園」(La Closerie des Lilas)。這家店的氣氛比文敏十字路口的咖啡館又要高級一點，基本上是餐廳兼酒吧，但因為不休息，所以也被當成咖啡館使用。

丁香園的吧檯，海明威曾在這裡
啜飲波旁威士忌酒

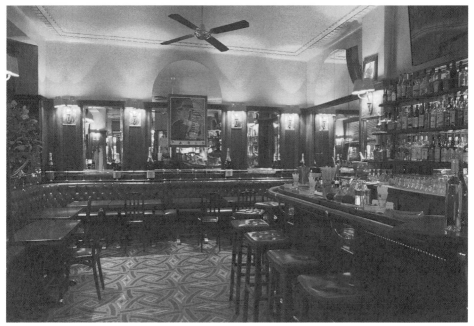

桃花心木桌素雅的色調流露出吧檯的歷史

用香檳酒、高級白蘭地酒與紅色水果酒
調製的Royale Closerie

上／桌上貼著銅牌，表示曼雷坐過這裡
下／孟克的位置。桌墊上印著名人的簽名

只要坐車去，就可以知道這家店高級的程度。因為門口有泊車員，會接管顧客的車鑰匙，把車開到停車場。顧客出了店門時，泊車員會將車子開到門口。

我第一次接受泊車員服務是在摩納哥。搭乘製作人的車子抵達旅館時，看到泊車員開過來的賓士車，我不禁慶幸自己沒有開出租車來。那時我租的是費用最便宜的雷諾Twingo。Twingo雖然好開，要託給摩納哥高級旅館的泊車員，就有點寒酸了。要做到「應時制宜」，還真的要有萬全的準備。

不論是法拉利還是藍寶基尼，泊車員都能駕輕就熟。客人願意將高級車和鑰匙託給他們，想必是對他們相當信任，否則不可能這麼做。

話說丁香園雖然是非常有吸引力的餐廳，但是來到這裡，無論如何都要參觀一下吧檯。從海明威到紀德、孟克等作家或藝術家坐過的桌子上都貼著刻有名字的銅牌。雖然桌子可能移動位置，未必就是他們當年所坐的位置，但是看到認識的人名，還是會讓顧客多一分欣喜。

海明威也喜歡這家店，他的座位是在吧檯正中間。一九二四年他辭去記者的工作，來到巴黎，就住在附近，把這家店當成書房和休憩的地方。寫作時他會坐在桌位上，但是想要放鬆時，就會改坐吧檯。據說他總是一邊喝著波旁威士忌，享受悠閒的時光。

每次看到拍攝這個位子的照片，我發現裡面必定有印著海明威簽名的煙灰缸。我本來也希望把那東西拍進去，但是看來看去，就是找不到。一問之下才知道，因為每星期都會被偷走三、四個，乾脆就不放了。就在我露出失望的表情時，吧檯的人拿了個煙灰缸給我，是藤田嗣治的作

品，畫著貓吃魚的有趣景象，大概他也曾經是常客吧。

如果想要體會這家店獨特的新潮氣氛，建議在半夜時前往。不過如果只想參觀，恐怕是無法獲

准坐上吧檯的位置。

蒙帕拿斯(Montparnasse)漫步

前面提到我以前常住在蒙帕拿斯，原因之一是有朋友住在那裡。

從凡敏十字路口沿著德朗布爾路走過去，就是她的住處。我去巴黎時，她都會陪我去喝酒。由於都會夜遊到很晚，住在離她家較近的地方比較安全，我就選擇了位於同一條路上的「鱷魚」(Alligator)旅館。

這是家樣式摩登的旅館，目前已經更名為「阿波利奈爾」，早餐室擺著菲利普‧史塔克(Philippe Starck)設計的椅子(後面會提到的《柯斯特椅》)。德朗布爾路上有一家新潮的酒吧「玫瑰花苞」(Rose Bud)，要在蒙帕拿斯享受夜晚，那是最適合也不過的地方。

我的朋友把丈夫留在日本，隻身

來到巴黎學習法國料理。她喜愛啤酒，曾在專賣瓶裝酒的酒吧「船閘」(L'Écluse)點啤酒，而招來白眼。她有個興趣是撿拾還可利用的「垃圾」，房間裡甚至擺著不知從哪裡撿來的門扉。回國時當然沒辦法帶回來，後來應該全部都丟掉了，不過她還是另外買了咖啡館露天座席用的成套藤椅和桌子寄回日本。那時候日本的咖啡館還沒有蔚然成風，她或許有先見之明吧。

由於朋友的關係，我很喜歡蒙帕拿斯，可是如果你問我…

「這一帶的景點是什麼？」

我就傻眼了。當然從蒙帕拿斯大樓的五十九樓遠眺巴黎是相當美好的事情，不過我最喜歡做的事卻是

作曲家沙替住過的旅館「伊斯托利亞」

夏卡爾等名人居住過的工作室「蜂巢」

上／誇稱高達2009公尺的蒙帕拿斯大樓
下／「永恆的睡眠守護神」雕像豎立在蒙帕拿斯墓地上，從那裡眺望的大樓景象

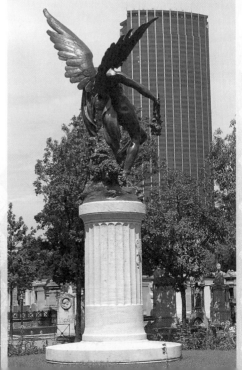

「逛墓園」。巴黎有三個大墓園，其中規畫得最清楚、也最方便尋找的就是蒙帕拿斯墓園。

第一次造訪這座墓園時，沙特的墳墓還是簇新的。隨著來法國的次數增加，沙特的伴侶西蒙波娃也撒手歸天，於是葬在同一塊墓地上。

現今的法國仍以土葬為主，而且應該是採用棺木埋於地下的埋葬方式。而在這裡還長眠著詩人波特萊爾(Baudelaire)、攝影師曼雷(Man Ray)、女明星珍‧西寶(Jean Seberg)、歌手塞吉‧坎斯博(Serge Gainsbourg)。除此之外，還有我最

沙特與波娃的墓地

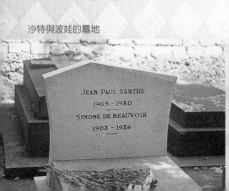

JEAN PAUL SARTRE
1905 - 1980

SIMONE DE BEAUVOIR
1908 - 1986

珍西寶之墓

欣賞的雕刻家布朗庫西(Constantin Brancusi)的墳墓和他的作品《接吻》。

另兩座墓園是蒙馬特墓園和拉薛氏神父墓園。在前者長眠的名人有電影導演楚浮(François Truffaut)、畫家摩洛(Gustave Moreau)、舞蹈家尼金斯基(Nijinsky)等等。後者占地最為廣闊，來訪的人必須按圖索驥，好像在尋寶似的。除了蕭邦、畫家德拉克洛瓦(Michel Delacroix)等巨匠之外，愛爾蘭作家王爾德，以及搖滾樂團「門」的主唱吉姆‧摩里森(Jim Morrison)也安葬在這裡。此外還有歌手尤蒙頓的墳墓，由於無法認祖歸宗的母女需要確認血緣關係，其棺木還曾經被打開過，以探

取DNA做鑑定。

而從蒙帕拿斯墓園往南走，還有一大片埋葬六百萬具無名屍骨的「地下墓地」(Les Catacombes)。沿著清冷的地下道牆壁走下去，就是一堆堆掩埋的骸骨。據說在通道修好之前，甚至有人在裡面迷路，而淪為白骨。我向來都無法忍受恐怖電影或鬼屋，便不曾想要特地花錢去那種地方，所以到目前為止還不曾去過。

瑪格麗特‧莒哈絲之墓

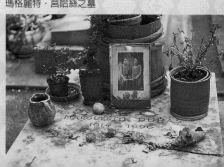

(Opéra Garnier)
加尼葉歌劇院周遭

在咖啡館品嚐芭蕾舞的餘韻

從位於巴黎中央的加尼葉歌劇院(Opéra Garnier)到羅浮宮美術館這一帶是歷史紀念碑的集中地，旅館也很多，總是吸引了洶湧的觀光人潮。這裡也開了很多日本餐廳，曾被稱為「日本人街」。可是近來受到不景氣的影響，一些店舖不是關閉就是撤離，「日本色調」已經褪色了。

尤其是二○○一年九月美國發生了恐怖事件後，開始以來自中國的觀光客居多。經常有中國人在路上突然跟我搭訕說話，以為我是中國同鄉。前幾天，中國人親暱地找我說話的事，竟然一天發生了三次，讓我不禁用日語嚷著：「我是日本人啊！」

順便一提，雖然韓國觀光客也很多，我卻幾乎不曾被誤認為韓國人。仔細觀察後，我發現中國人眼睛至眉毛的部位和化妝的方式確實與日本人比較相像。

這一帶不愧是觀光地區，有不少咖啡館。很多都是營業到半夜，正適合看完戲劇表演後前去休息片刻。

最適合沒有方向感的人的「和平咖啡館」(Café de la Paix)

我的方向感簡直差到無藥可救，有一次要回自己的家時，一時心血來潮想要換別條路走，竟然也會迷路。那時想要跟別人問路也開不了口，東京杉並區的街景又大同小異，結果在住宅區亂走一通，好不容易才到家。到現在我還記得當時窘困的感覺，可是這個問題又不是能靠努力改善的（如果有人知道矯正的方法，拜託告訴我吧）。

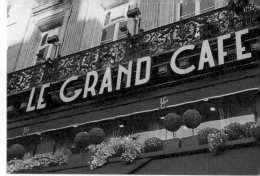

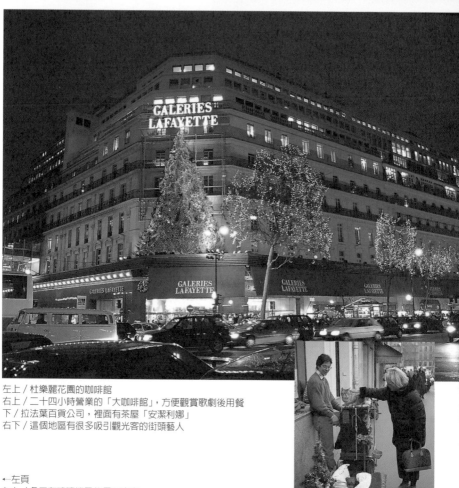

左上／杜樂麗花園的咖啡館
右上／二十四小時營業的「大咖啡館」，方便觀賞歌劇後用餐
下／拉法葉百貨公司，裡面有茶屋「安潔利娜」
右下／這個地區有很多吸引觀光客的街頭藝人

←左頁
左上／冬天有玻璃擋風的露天座席
右上／和平咖啡館的招牌
下／從和平咖啡館眺望加尼葉歌劇院

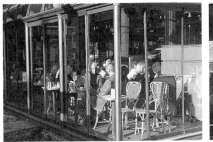
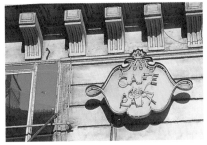
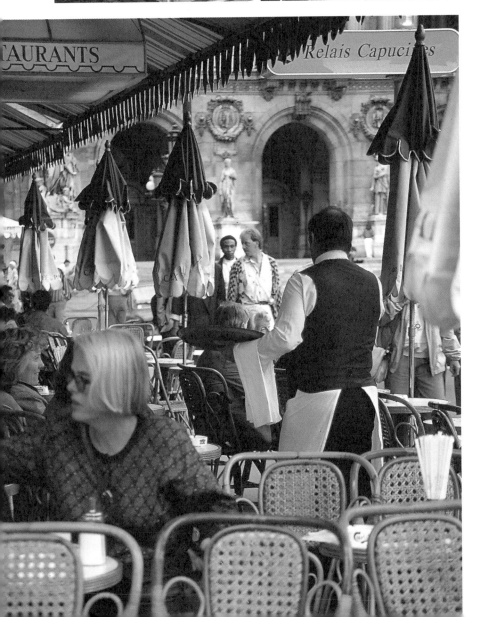

逛逛長廊（Passage-Verdeau）裡的咖啡館

　　如果你在巴黎停留五天，一直都遇到好天氣的話，那是非常幸運的。我第一次去歐洲旅行是在一九八○年代初期，那時夏天的巴黎很少下雨，大家都覺得只有倫敦才會用到雨傘，才會產生「黑傘與英國紳士」的刻板印象。

　　然而，近來歐洲的天氣異常，連夏天也會久雨不停。尤其是七月的天氣很不穩定，甚至變得連革命紀念日（七月十四日）的遊行都得在雨中舉行。

　　因此計畫去巴黎旅行時，最好先考慮萬一下雨時要去哪裡。加尼葉歌劇院一帶是很適合避雨的地方，不僅有「拉法葉」和「春天」兩大百貨公司，要去羅浮宮美術館的話，搭七號線也只需要兩站就抵達，可以好好參觀一整天。另外還有一件事情可以做，那就是去逛長廊。

　　既然連在東京都會迷路，當然來到巴黎更不用說了。到目前為止，我已經來巴黎三十趟了，可是我想我一輩子都說不出「巴黎的街道」，我閉著眼睛也可以走」這種話。

　　不過即使是這樣的我，也可以毫不費力地走到「和平咖啡館」（Café de la Paix），因為位置就在加尼葉歌劇院的前面，很容易看到。這家咖啡館面對著轉角的磚路，最裡面是餐廳，以前曾是政府高官、富人名流雲集的豪華咖啡館，可是現在占據露天座席的都是外國觀光客。這家咖啡館或許不適合那些不想被當作「鄉下土包子」的人坐下來歇腿，可是很適合作為相約會面的場所。

「長廊」是有玻璃屋頂的拱廊，建於十八世紀末到十九世紀。加尼葉歌劇院往東走的地方還留有將近十條長廊，仿彿自舊時代的潮流擷取下來，充滿懷舊的氣氛。有賣舊電影海報、二手書、二手相機的商店，也有令人起思古之幽情的旅館，當然咖啡館也是少不了的。

「薇薇安長廊」(Galerie Vivienne)舖著漂亮的地磚，裡面有「先驗茶屋」(A Priori Thé)，有座席也有一家「大柯爾貝爾」(Le Grand Colbert)餐館，可以在裡面的熱鬧氣氛中忘記煩悶的雨。

擺在有屋頂遮蓋的步道上，坐在這裡品茗是一大樂事。而像櫛比鱗次的「柯爾貝爾商店街」裡面

參觀完羅浮宮，就來這樣的咖啡館喝茶

對於首次去巴黎的人來說，第一個想去的地方應該會是羅浮宮吧。看到了《蒙娜麗莎的微笑》、《米羅的維納斯》、《自由女神引導人民》等畫作，結束參觀羅浮宮的重要行程，應該就會覺得疲倦之至，很想找個地方好好休息。位於美術館一角的「馬利咖啡館」(如後所述)是不錯的選擇，但是四周也有充滿魅力的咖啡館，不妨過去找一找，順便散個步。

天氣好的時候，建議你去杜樂麗花園裡的咖啡館。在陽光透過葉隙灑落的地方暢飲咖啡，會讓人覺得仿彿置身在印象派的畫作中。等到精神恢復了，或許也會有參觀奧塞美術館(Musée d'Orsay)的興緻。

如果你偏好設計師系列的咖啡館，柯斯特兄弟策畫的「呂克咖啡館」(Café Ruc)就在附近。這

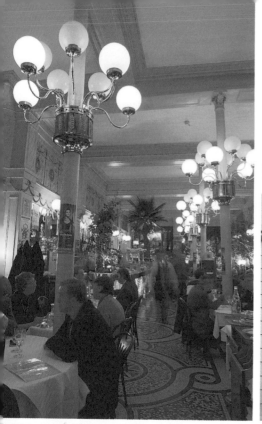

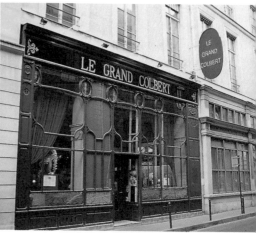

左右／被指定為歷史遺蹟的「大柯爾貝爾」餐館
下／長廊裡的「先驗茶屋」，座席就設在走道上

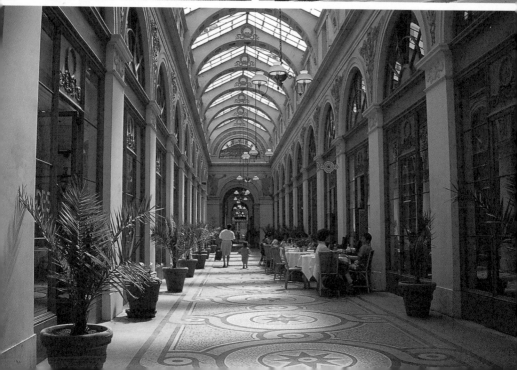

以蒙布朗栗子蛋糕聞名的「安潔麗娜」，
有新潮的外帶紙盒

家店的內部無法從外面看清楚，如果這令你卻步，那就改去法蘭西喜劇院前面的「喜劇咖啡館」
（Café de la Comédie）。

「安潔麗娜」（Angelina）以蒙布朗栗子蛋糕聞名，下午一定會客滿，最好是早上去，也就是參觀
羅浮宮之前。可以在早餐時享受分量十足的香甜熱可可，或是奶泡快要溢出來的維也納咖啡。

「遊牧民族」（Nomad's）咖啡館面對聖多諾雷市場廣場，坐在裡面的沙發上休息，啜飲薄荷茶也
很棒。這家店是採取北非的摩洛哥和茅利塔尼亞風格，椅子也是摩洛哥的，最裡面則是餐廳，提
供正統的法國菜。從中午開始營業，中間不休息，因此錯過中餐的人也可以在這裡享用遲來的午
餐。到了傍晚，這裡就變成了吸雪茄的酒吧，又可以體驗到截然不同的風情。

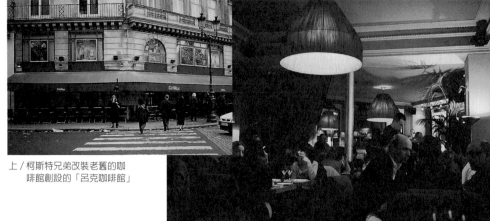

上／柯斯特兄弟改裝老舊的咖
　　啡館創設的「呂克咖啡館」

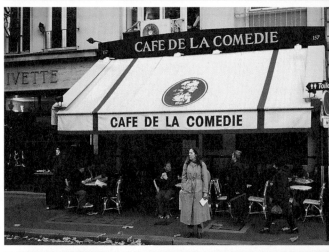

右／喜劇咖啡館是正統的咖啡
　　館，比呂克容易親近
下／可以買禮品的安潔麗娜

安潔麗娜的維也納咖啡，是熱
咖啡加奶泡做成的

上／離羅浮宮很近的「遊牧民族」
右／店內也供應雪茄

「遊牧民族」的裝潢是北非風格

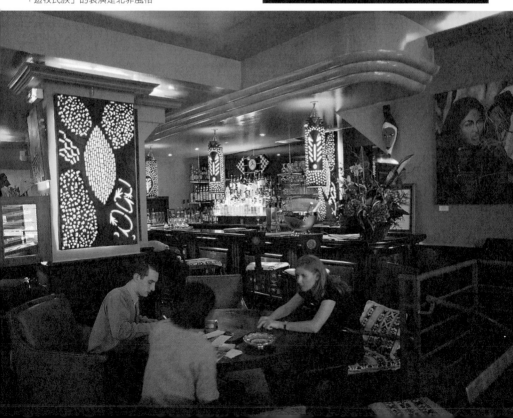

加尼葉歌劇院(Opera Garnier)周遭

在巴黎欣賞歌劇或芭蕾舞的入場

券比日本便宜許多，最貴的座位也

不會超過兩萬日幣，看芭蕾舞更不

需花到一萬日幣，而且可以用一千

日幣左右的票價進去站著看，聽起

來簡直像天方夜譚。而有些公演節

目的票即使已經賣完了，當天去窗

口排隊的話，仍然有機會買到票。

自從一九八九年巴士底(Bastille)新

歌劇院落成，加尼葉歌劇院就成了

以表演芭蕾舞為主的劇院。新的歌

劇院雖然有完善的現代化設備，但

是在氣氛方面還是比不上加尼葉。

在法國，夜晚的娛樂是明顯屬於

成年人的。不像在日本看芭蕾舞

時，會有頭髮挽得高高的、一副正

在學芭蕾舞模樣的少女由母親領著

來觀賞。法國不會有這種情形，

或許是因為開演時間比日本晚，約

是在七點半或八點。中間休息時，

紳士淑女會打開香檳，喝著酒愉快

地談笑。所以還是要告訴滿懷憧憬

的少女，那種場台還是長大以後再

去吧。我這麼說是為了維護成年人

們逐漸喪失的特權。

加尼葉歌劇院的正對面有幾條早

在十九世紀就舖好的大馬路。劇場

正面是歌劇院大道，通往羅浮宮，

兩旁是非常整齊的街景，簡直可以

視為都市計畫的典範。

那麼巴黎在還沒有整頓之前是什

麼模樣呢？據說是髒得無法形容。

市民說一聲「對不住!」，就會把垃

圾從窗戶往外扔。

前來觀賞。

加尼葉歌劇院是觀光盛地

杜樂麗花園裡的咖啡館

隨處可見情侶的蹤影

想著這些事情，沿著歌劇院大道，來到了法蘭西喜劇院（Comédie Française）所在的廣場，再繼續走就是羅浮宮美術館。如果想要享受散步的樂趣，不妨進入皇宮。這是十七世紀的首相大臣呂希留建造的，在死後送給皇室，因此稱為「皇宮」（Palais Royal）。建造凡爾賽宮的太陽王路易十四世也曾在裡面住過。

歌劇院大道的隔壁是有庭園圍繞的迴廊，寧靜得仿佛走進了另一個世界，裡面是一間間的古董店和茶屋。占據北邊角落的是二〇〇〇年三月獲得米其林三顆星的餐廳「大維富」（Le Grand Véfour）。這是家具有歷史淵源的餐廳，創設於十八世紀，考克多、雨果等作家也都很喜

歡。裡面的裝潢非常富麗堂皇。

從加尼葉歌劇院前面順著和平街往南走，就是珠寶店林立，巴黎最氣派的梵登廣場（Place Vendôme）。

繼續走下去就是介於羅浮宮美術館與協和廣場之間的杜樂麗花園。原本杜樂麗花園是為羅浮宮所設置的庭園，設計者是有名的造園師雷諾特，凡爾賽宮的庭園也是他的傑作。這座花園有個角落設計成一個小遊樂園，有摩天輪、玩具汽車等遊戲設施。雖然規模很小，看起來好像巡迴的遊樂園或節日的活動，但是也盤據這裡十年之久了。

說到「盤據」，我就想起紀念千禧年的活動中，有一座大摩天輪設置在協和廣場上。後來雖然期限已

皇宮的中庭

高級食品店「艾迪亞」

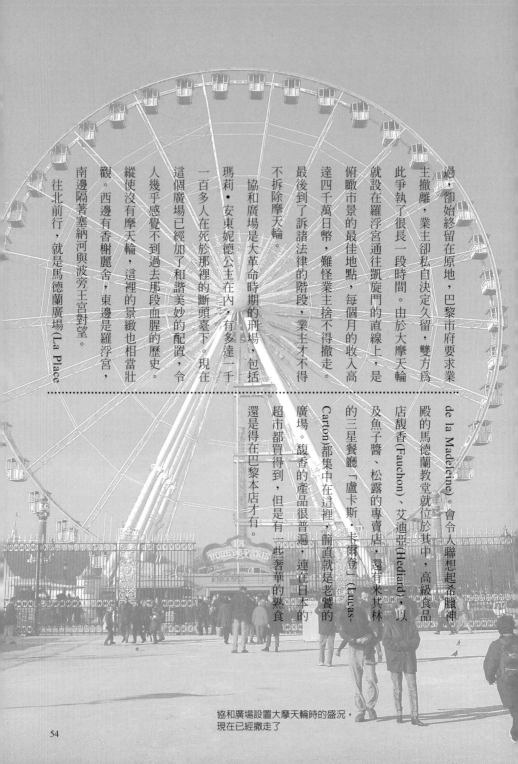

過，卻始終留在原地。巴黎市府要求業主撤離，業主卻私自決定久留，雙方為此爭執了很長一段時間。由於大摩天輪就設在羅浮宮通往凱旋門的直線上，是俯瞰市景的最佳地點，每個月的收入高達四千萬日幣，難怪業主捨不得撤走。

最後到了訴諸法律的階段，業主才不得不拆除摩天輪。

協和廣場是大革命時期的刑場，包括瑪莉‧安東妮德公主在內，有多達一千一百多人在死於那裡的斷頭臺下。現在這個廣場已經加了和諧美妙的配置，令人幾乎感覺不到過去那段血腥的歷史。縱使沒有摩天輪，這裡的景緻也相當壯觀。西邊有香榭麗舍，東邊是羅浮宮，南邊隔著塞納河與波旁王宮對望。

往北前行，就是馬德蘭廣場(La Place de la Madeleine)，會令人聯想起希臘神殿的馬德蘭教堂就位於其中，高級食品店馥香(Fauchon)、艾迪亞(Hediard)，以及魚子醬、松露的專賣店，還有米其林的三星餐廳「盧卡斯‧卡爾登」(Lucas-Carton)都集中在這裡，簡直就是老饕的廣場。馥香的產品很普遍，連在日本的超市都買得到，但是有些奢華的熟食還是得在巴黎本店才有。

協和廣場設置大摩天輪時的盛況，
現在已經撤走了

54

香榭麗舍大道
有咖啡館的林蔭大道

香榭麗舍大道是從凱旋門所在的戴高樂廣場(Charles de Gaulle-Étoile)連接協和廣場(Place de la Concorde)，全長約一點八公里。中間還有香榭麗舍圓環，以這裡為界的西邊是商店街，東邊則是綠地。

香榭麗舍寬闊的步道上設置著露天咖啡座席，完全符合許多人想像中的巴黎形象。革命紀念日的遊行、耶誕節的裝飾等等，在在吸引了世界各地的觀光客，使這條大馬路成為巴黎永遠的主角。

漫步香榭麗舍的咖啡館

香榭麗舍大道那麼長，要從哪裡開始走呢？答案是凱旋門所在的戴高樂廣場。為什麼？因為香榭麗舍是小斜坡，從凱旋門往下走會比較輕鬆。

離凱旋門最近的車站是地下鐵一號線的「戴高樂廣場」站，想要去凱旋門的話，可以從地下穿過。凱旋門的四周有一個圓環，行人不能靠近。有時候會有觀光客硬要跨過欄杆進去，那其實很危險，千萬不要盲從。駕駛人要順利開過這個圓環並不容易，除非是已經開習慣了。那裡是逆時鐘行走的單行道，右邊的車子有優先通行權，不小心就會被逐漸逼到內側，萬一出不來，就必須不斷地繞圈子。

如果不走上去看凱旋門，想直接去到香榭麗舍大道，就要認清楚出口所在。因為馬路很寬闊，

55

萬一搞錯出口，走到對面再過馬路回來會很麻煩。

辨認的訣竅在於門牌。巴黎有很多門牌是以塞納河為標準，號碼從靠近塞納河的地方開始算，背對河川左邊的是奇數，右邊是偶數。如果是與河川平行的大道，號碼從上游開始編起。在戴高樂廣場車站下車後，會看到「奇數門牌側」(Côté Impair)和「偶數門牌側」(Côté Pair)的出口，要從哪裡出來，一看就知道。

第一次走香榭麗舍大道時，如果沒有特別的目的地，可以先走一走奇數側(背對凱旋門時的右邊)，因為像巴黎市觀光局、艾菲爾鐵塔、路易威登商店等觀光客常去的景點都集中在奇數側。

咖啡館也是奇數側比較多。威登的正前方就是「富蓋茨餐廳」(Fouquet's)，東京的糕餅店「風月堂」就是取自這家店的名字，其紅色遮陽棚的外觀經常出現在香榭麗舍大道的相片上。不過這

香榭麗舍大道的起點──凱旋門

七月十四日革命紀念日的
閱兵遊行

家店的消費非常昂貴，若有人請客時不妨一試。

再往下走，就是有紫色遮陽棚的「巴黎」。這裡以前是很普通的咖啡廳，後來經過設計界的大師柯斯特兄弟的整頓，才變得煥然一新。裡面獨特的氣氛和其他的店截然不同，評價兩極。就我個人來說，這家店的色調在大白天也顯得如同夜晚，似乎不太符合大道開放的屬性。

接下來的角落是第二章會說明的「拉朵蕾」（Láduree）香榭麗舍分店。這裡除了招牌的「Macaron」和蛋糕之外，也出售英國的下午茶常見的可愛三明治。

從供應亞爾薩斯菜的餐廳「拉爾薩斯」（L'Alsace）彎進馬博夫路，就是「克洛瓦餐廳」（Korova），可以在這裡吃到皮耶‧艾禾墨(Pierre Hermé)所做的甜點。裡面也附設艾禾墨的糕餅店和茶屋，是喜好甜食的人不容錯過的地方。

走到商店街的終點，也就是香榭麗舍圓環，接著轉往通向塞納河的蒙田大道(Avenue Montaigne)，就可以看到Ferragamo、Celine、Christian Dior、Prada等高級名牌店。購物中途想喝茶時，可以到迪奧斜對面的「林蔭大道」(L'Avenue)。這一家也是柯斯特兄弟策畫的，客層都是時髦人士。不過，帶著大包小包進去似乎顯得不夠雍容華貴。

如果想要在這一帶吃頓特別奢侈的大餐，可以選擇「雅典娜宮殿旅館」(Plaza-Athénée)裡面的三星餐廳「亞倫杜卡斯」(Alain Ducasse)。但是必須抱著高度的熱忱，不僅半年前就要預約，還要在前一天再確認。

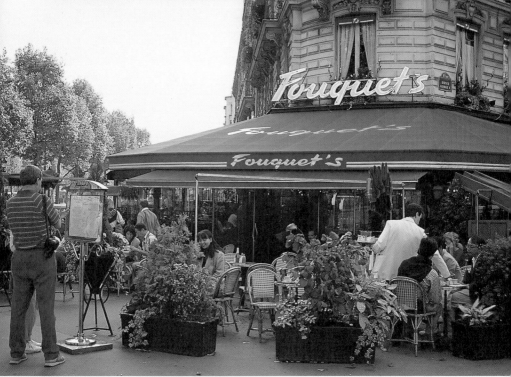

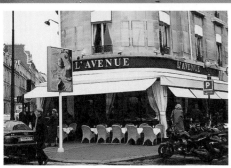

上／雷諾車展示廳開設的餐廳兼咖啡館「工作坊」
　　(L'atelier)
中／有一百年歷史的高級餐館「富蓋茨」
下／名店街蒙田大道上的「林蔭大道」咖啡館

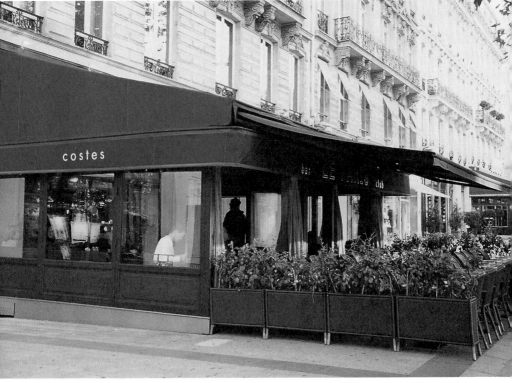

上／併設在「可洛瓦」餐館中的「皮耶・艾禾墨」糕餅店
中／「巴黎咖啡館」集結柯斯特兄弟的美感
下／在「拉爾薩斯」品嚐阿爾薩斯料理

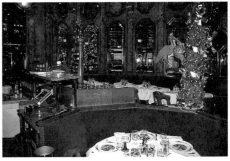

（Bastille）
從舊沼澤區到巴士底

在咖啡館感受新巴黎

距今大約十年前，剛好是慶祝法國革命兩百周年的一九八九年，巴黎市的西半部仿佛是人人讚譽的焦點：凱旋門、艾菲爾鐵塔、加尼葉歌劇院等都是巴黎西邊的地標。與香榭麗舍和歌劇院周遭朝氣蓬勃的商業區相比，當時的東邊給人的感覺似乎顯得死氣沉沉，毫無魅力。

其實巴黎東半部的歷史比西半部還悠久，譬如說到十四世紀末的巴黎，那是一個從羅浮宮到巴士底廣場都有城牆包圍的城市，香榭麗舍大道在當時還只是一片平原。然而，當西邊的商業區日趨蓬勃時，東邊卻逐漸沒落。

直到巴士底新歌劇院落成，東邊才再度受到矚目。巴士底周遭已經成為年輕人聚集的鬧區，近來在北側的歐貝康夫(Oberkampf)或聖馬丁運河(Canal Saint-Martin)一帶，已經出現了流行的服飾店和咖啡館。

從具有古老歷史的舊沼澤區出發，逛著巴士底的周遭，一邊感受巴黎的新風貌，一邊巡遊各式富有個性的咖啡館，也是件暢快的事。

在舊沼澤區的茶屋品茗

龐畢度藝術文化中心的設計標新立異，在建設之初把市民都嚇壞了。從那一帶到巴士底廣場就是所謂的「舊沼澤區」。由於過去有皇宮在這裡，貴族們競相進駐，到現在還有很多當時的宅邸

留下來。畢卡索美術館就位於周邊，也是貴族的豪宅改裝而成的茶屋。

這裡最有名的茶屋大概就是日本也有分店的「馬希亞莒兄弟」(Mariage Frères)。安利與艾德華兄弟繼承家業，將原來殖民地貿易改為專一商品，於一八五四年創設紅茶店。從門口進入，就可以看到一排排盛裝茶葉的黑壺，身穿白色制服的店員身手俐落地接待顧客。店家將精選的茶葉調製獨特的紅茶「馬可波羅」(Marco Polo)或「艾洛斯」(Irons)，成為長銷的人氣商品。

綠茶也是店裡的主力。之前有人送我二○○○年的千禧茶，裡面是加有藍色花瓣的綠茶，令我非常疑惑，不知道是要用日式還是西式的茶壺沖泡，正式的泡法究竟是如何呢？

最裡面的地方是茶屋。除了喝茶、吃蛋糕，也供應簡單的餐食。這裡很受日本人的歡迎，很有可能坐下來時發現，四周都是日本人。

這裡的餐點有點昂貴，以鮭魚代替火腿，呈現高級感。只是用茶蕎麵條做成的「炒麵」令人不敢恭維。其實，根本沒有必要勉強使用「茶」蕎麵條。

舊沼澤區還有另一種面貌，那就是「同性戀的街道」。有時不經意地走進咖啡館，會發現裡面全是男性。所以最好先探個頭，確定裡面的情況才進去。

這裡有家男性脫衣舞店，叫「香蕉咖啡館」(Banana Café)。雜誌也經常介紹這家店，氣氛非常活潑。女性進去也無妨，但如果不知道情況，以為是普通咖啡館，進去之後鐵定會大吃一驚。

右／馬希亞莒兄弟也供應種類不少的蛋糕
右下／老店風格的招牌，上面寫著創設於一八五四年
左／位於舊沼澤區的馬希亞莒兄弟總店
左下／每星期日在「燈塔咖啡館」漫談哲學

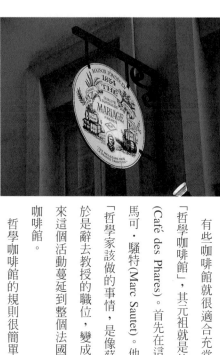

巴士底(Bastille)的元祖咖啡館哲學

法國人好發議論，即使覺得對方說的沒錯，也會接著加上「可是」來反駁，不太願意改變自己的看法。但是他們也不會因此吵架，多半會充分說出自己的意見，然後最後再握手告別。

有時候他們會讓人覺得，太過於爭取自己的權利，可是清楚表明自己的看法並不是壞事。現今有很多問題都是溝通不良造成的，以自己的話充分表達意見是非常重要的。

有些咖啡館就很適合充當議論的場所，這樣的地方稱為「哲學咖啡館」，其元祖就是位於巴士底廣場的「燈塔咖啡館」(Café des Phares)。首先在這家咖啡館辯證哲學的人是哲學家馬可‧騷特(Marc Sautet)。他原本任教於巴黎政治學院，認為「哲學家該做的事情，是像蘇格拉底那樣在街上和人交談」，於是辭去教授的職位，變成在哲學咖啡館挑起話題的人。後來這個活動蔓延到整個法國，據說光是巴黎就有二十家哲學咖啡館。

哲學咖啡館的規則很簡單，誰都可以參加，題目是在當場

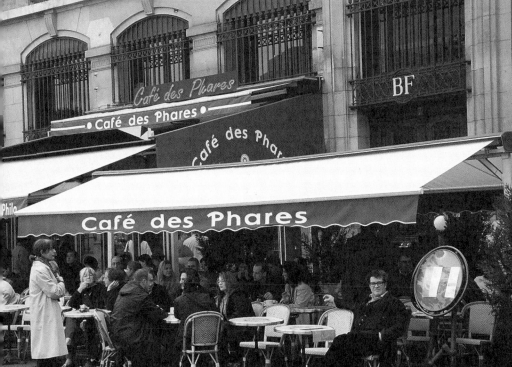

提案決定。女性主義、健康、環境問題、暴力等等，什麼話題都可以談，由主席從提案中決定主題，然後開始討論。這時候有一點與發言同樣重要，那就是傾聽別人說話。

雖然騷特在一九九八年以五十一歲之齡猝逝，但是直到現在，仍會有一群人在星期日早上的十一點到下午一點來燈塔咖啡館辯論。即使聽不懂那些人用法語談論的內容，喝一杯咖啡，想一想騷特的思想也不錯。

「這個時代正需要哲學。」

鐵道橋藝術街的咖啡館

巴士底歌劇院是將與凡爾賽森林相連、通往郊區的舊鐵道車站建築打掉後所建成的，後來連接車站的鐵道橋下面就變成了藝術家的工作坊、樂器等店舖比鄰而立的「鐵道橋藝術街」。這是直接活用鐵道橋建築所構成的獨特商店街，巨大的拱形也就成了展示櫥窗。鐵道橋的上方則是舖設完整、綠意濃密的步道。

這裡也有許多家具工作坊，但是占地最廣大的是電腦商店，號稱是「世界上最大的賣場」，可是再怎麼看，還是沒有東京秋葉原的量販店來得廣大。商品也沒有日本齊全。法語愛好者可以買個鍵盤做紀念。法語疑問句常會用到的Ｑ和英文鍵盤的Ａ位置相反，觀察看看，挺有意思的。

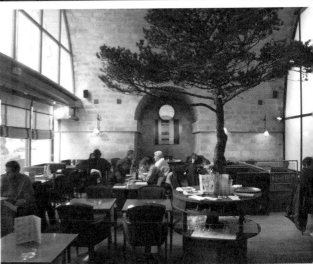

散步的途中，想要停下來歇歇的話，可以考慮「拱橋咖啡館」（Le Viaduc Café）。店裡利用鐵道橋高高的天花板，在裡面栽植了一棵大樹，大樹也就成了內部陳設的一部分。大塊窗戶顯得更為開闊，坐下來的感覺非常舒服。

上下／「拱橋咖啡館」精巧地利用鐵道橋的拱形橋墩
攝影／德重隆志

歐貝康夫(Oberkampf)的咖啡館漫步

從一九九〇年代後期開始，巴士底廣場北部的歐貝康夫區開始受到眾人的矚目，連日本的女性雜誌都特地編寫特輯報導，這一帶因而繼巴士底廣場之後聲名大噪。

為這裡的人氣點上火苗的是歐貝康夫路上的「煤炭咖啡館」(Café Charbon)。這個地點曾是煤炭店，經過改裝，搖身變成咖啡館。低調的裝潢營造出十九世紀的氣氛，吸

引了對潮流敏感的人。年輕的創意工作者也就呼朋引伴，逐漸在歐貝康夫聚集。

這家店的裝潢魅力至今依然不減，不會過於時尚摩登，自然卻不修邊幅所呈現的手工感，難怪讓人覺得來上百回也不厭倦.

面對櫃檯的牆上的大鏡子，像是從古董店搬來的老式大吊燈，以及被煙燻過似閃著黑色光澤的柱子色

頗受創意工作者歡迎的
「煤炭咖啡館」

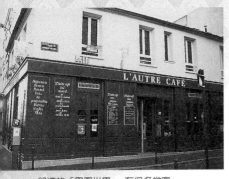
舒適的「周圍世界」，有很多常客

調。東京也有很多由設計師精心設計、風格獨特的咖啡館，可是像煤炭咖啡館這般的低調美感，其實是抄襲不來的。

咖啡館隔壁開了一家現場演奏的歌廳「新賭場」(Nouveau Casino)，裡面的裝潢是截然不同的新潮格調，似乎可以直接從咖啡館進入。

如果想要在比「煤炭」安靜的地方休息，可以選擇「周圍世界咖啡

館」(L'Autre Café)，外牆是可愛的紫紅色。裡面有一些帶著小孩的母親在喝咖啡，聊得非常專注，吧檯邊也有一群談興旺盛的常客。雖然是比較新的店，卻也能充分融進當地的環境。裡面的餐食也很豐富，到了午餐時間，二樓的廚房就會散發出可口的氣味。黑板上每天公布的「每日特餐」也令人期待。

67

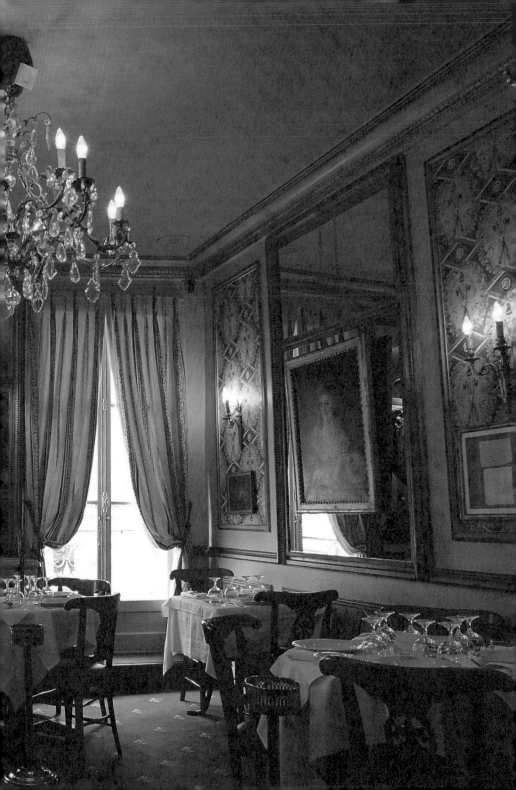

巴黎與咖啡館　第二章

「波蔻伯咖啡館」猶如歷史博物館

巴黎與咖啡館搭調的原因

我所居住的東京高圓寺是居酒屋、現場演奏廳很多的庶民街坊。地方人士相當團結，曾經將促使官方取消車站四周的開發計畫。因此這裡沒有車站大樓，商店街也保存著昔日的風貌，有名的「純情商店街」就是其中一個例子。但是連這樣的高圓寺也在二○○○年出現躍居雜誌版面的咖啡館。那時「咖啡館風潮」才剛點燃，市面上出現各種各樣的「咖啡書」。雖然風潮已經告一段落，有些咖啡館的人氣卻依然不減當年，晚上還有人在外面排隊等候，真是令人吃驚。街角的「喫茶店」，不知從何時消

失，都變成了咖啡館。澀谷的「巴黎雙叟咖啡館」是在一九八九年開設的，在那之後就冒出了許多家以巴黎咖啡館為雛形、附有露天座席的咖啡館。我去過其中幾家，總覺得缺少了什麼。原因或許是出在「侍者的打扮不夠稱頭」或是「價格過高」，但是對我

來說，最大的原因是：走出咖啡館時看到的街景不是巴黎。內部的裝潢越像巴黎，這樣的感覺就越強烈。或許是因為巴黎的咖啡館和街景融合得太好了。咖啡館的露天咖啡座應該是對外開放的門窗，而不是完結於內部的空間。聽說東京最近已經不流行巴黎式的

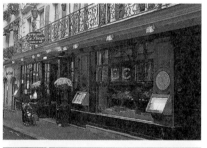

上／巴黎最古老的咖啡館「波蔻伯」
下／店裡掛著記載本店歷史的銅牌

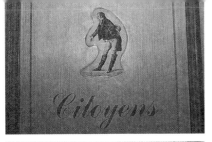

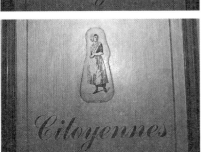

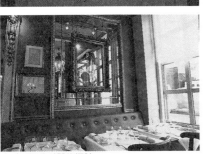

上／男用洗手間的標誌
中／女用洗手間的標誌
下／店門口展示著拿破崙的帽子

咖啡館，實際上也有一些店舖關門了。取而代之的是一家家反映店主喜好的個性咖啡館。自成一格，不模仿巴黎的日本咖啡館文化想必正在悄悄醞釀。

而位於源頭的巴黎咖啡館則在面臨改革。

巴黎最古老的咖啡館

十七世紀時，咖啡首次輸入歐洲，在法國逐漸廣為人知，尤其是知識分子個淪為咖啡的囚虜，譬如波特萊爾、雨果、拉豐丹等作家。他們頻頻出入的咖啡館就是巴黎最古老的「波蔻伯」（Le Procope）。

這家店位於奧德翁劇院（l'Odéon théâtre）的附近，是義大利貴族法蘭契斯可‧普洛可畢歐‧柯泰茲利於一六八六年開設的。進到裡面，就會看到旁邊展示著拿破崙的帽子。據說那是他還是中尉時用來抵帳的。此外還有詩人魏爾倫（Paul Verlaine）坐在沙發上的照片，令人仿佛置身於歷史博物館。

最有趣的是洗手間，通常男用的標識是「Hommes」，女用是「Dames」，這家店裡卻是使用「Citoyens」與「Citoyennes」。這兩個字是法國革命時代時用的稱呼，意思是「市民」，暗示這家店是革命時期的聚會場所。當然裡面的設備並不同於當年，那些標誌應該只是給觀光客看的噱頭，不過從這裡也可以看出，咖啡館與法國

的歷史有很大的淵源。現在的「波蔻伯」與其說是咖啡館，不如說是餐廳，但是在用餐時間的間隔（下午四點左右還是可以進去喝咖啡。

變了風貌的咖啡館

巴黎除了「波蔻伯」，還保留著許多曾在歷史舞台上出現過的咖啡館。例如史上第一次正式放映電影的《大咖啡館》(Le Grand Café)、被定為國家歷史建築的「費美特馬博夫」(La Fermette Marbeuf)等等。許多店仍保持新藝術派的豪華裝潢，可以窺知那些地方曾經是上流階級的社交場所。

然而，一般人腦海裡的「巴黎咖啡館」應該還是有露天座席的開放式咖啡館。

大約二十年前，我初次造訪巴黎時，幾乎每個街角都有一家咖啡館或麵包店，令當時的我感嘆道：「法國還真是麵包與咖啡館的天國啊。」

剛開始時，我連走進去都會緊張，可是不需多久就習慣了。因為我發現咖啡館的格局和飲料的菜單幾乎是一模一樣，到最後，連混在吧檯與鼻子

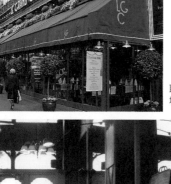

取名自電影上映會場的「大咖啡館」

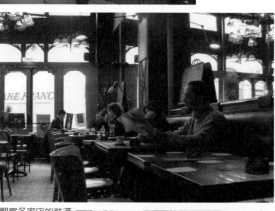

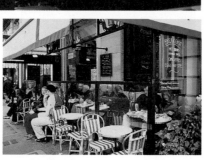

觀察各家店的裝潢和菜單特色也是一件樂事
上／煤炭咖啡館
下／喜劇咖啡館

通紅的中年男子點啤酒也不都當一回事了。

一九八四年開始出現了不同於「單一模式」型態的咖啡館，首開先例的是開在中央市場(Les Halles)的「柯斯特咖啡館」(Café Costes)。這家店有與舊式咖啡館不同的地方在哪裡呢？答案就是處處流露出的

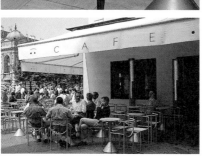

上／菲利浦・史塔克設計的椅子
下／「柯斯特」是設計師咖啡館的先驅

「設計師風格」。男侍者都很年輕，如模特兒一般英挺帥氣。露天的座席不是藤椅，而是線條俐落的金屬製設計師椅子。店內的椅子是三隻腳的特殊形狀，也以《柯斯特》為名出售。總之一切只能用「酷」字來形容，各方面都很新穎。由於是走在流行尖端的人士匯集之處，一般人或許會裹足不前，但是光是看看裡面的顧客應該就很有意思。

負責室內裝潢的是菲利浦・史塔克。他是朝日啤酒吾妻橋大廳的設計者，對日本人來說並不陌生(不過據稱他以啤酒泡沫為靈感所設計的《黃金火焰》藝術品招來兩極的評價)。但史塔克裝潢的「柯斯特咖啡館」大獲好評，他也因此成為炙手可熱的設計師。

如今這家傳奇的咖啡館已無法尋見，不過策畫的柯斯特兄弟在那之後又繼續推出風格獨特的咖啡館和旅館，每一家都有不俗的成績，甚至博得「巴黎流行領袖」的封號。

現在，法國一年約有一百家咖啡館關閉。然而，類似柯斯特兄弟的個性咖啡館仍在不斷地冒出。

經過長久的時間，咖啡館已經成為日常生活的一部分，而且仍在隨著巴黎人生活方式的變化逐漸改變中。

著姑且一試的心態，沒想到大獲成功。照這個情形，突破三百家分店只是時間的問題。二○○一年時，星巴克在瑞士蘇黎士開設歐洲大陸的第一家店，據說也已計畫好將在維也納開一家。看樣子，他們下一個目標會是巴黎吧？

星巴克能征服巴黎嗎？

「倫敦比巴黎更接近東京，因為到處都有星巴克。」

去倫敦留學的人這麼說著，我也有同感。

星巴克在東京的氣勢似乎銳不可擋，有些地方甚至方圓一公里之內就有兩、三家。到了這樣的地步，已經不亞於便利商店了。雖然所到之處無不披靡，星巴克進駐歐洲的腳步卻非常審慎。

在英國開店時，或許星巴克還抱持

聽到星巴克已進入歐洲的消息，我就想起聖米歐爾（St.-Michel）的「庫留尼咖啡館」（Café de Cluny），那家店原本在中世紀美術館的對面。有一次和朋友相約在那裡見面，到了那裡赫然發現原址變成了速食店。好像長年交往的朋友突然離開人世，讓我不禁寂寞起來，悲觀地想著，巴黎該不會有一天變得到處都是速食店呢？

從那之後過了三年，果然速食店越來越多。而實際走在街上，有一家店

更令人覺得「越來越多」，那就是麵包店附設的咖啡館「保羅」（Paul），時時刻刻都有人在外面排隊，可見這家店多麼受人歡迎。

保羅的招牌上寫著「一八八九年創業」，據說那原本是開在法國北部小鎮的麵包店，於二十世紀中葉在里耳市以「保羅」為名，開始以連鎖店的

麵包店「保羅」內附有咖啡館

方式擴展事業。光是巴黎就有三十家店，包括在別國開的店，總店數超過兩百五十家。

基本上「保羅」是麵包店，使用精選的麵粉，在店內的烤爐烘烤。經過時，都會聞到四溢的香味，也就不被勾引進去。剛出爐的麵包可以當場享用，因為裡面附設咖啡館。許多分店都有這樣的咖啡館，方便客人吃早餐，或是在沒有時間吃午餐時利用，因此相當有人氣。

麵包店的附設咖啡館當然也是一種速食店，可是裡面漂亮的陳設、穿著乾淨白衣的店員等等，都與速食店給人的粗簡印象大異其趣，那或許就是成功的祕訣。

聖米歇爾一帶有很多所大學，連麥當勞在這裡的分店裝潢都混進了圖書館的風格，這應該也是為了呈現「巴黎風」所做的調適吧。有時候這家店還會以「乳酪神話」為名，在星期日推出可以更換乳酪和醬汁的特別三明治，引誘像我這種對「限量品」或「續集」沒有抵抗力的人不斷光顧。雖然味道並不足以令人稱道，但是可能會有人吃了以後覺得：「不愧是法國的麥當勞」。

話說回來，星巴克是否能讓眼睛與

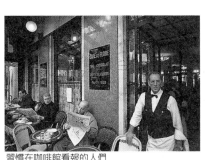
習慣在咖啡館看報的人們

舌頭都很精明的巴黎人滿意呢？星巴克總是選擇最繁榮的地帶開店，法國的一號店應該會設在香謝麗舍大道吧？法國人的吸菸率很高，我很好奇他們會願意遵守「店內禁煙」的規定嗎？

（注：本書發行後，二〇〇四年一月星巴克的巴黎第一家店終於開幕了。）

在咖啡館做什麼？

人們去咖啡館，總是有種種不一樣的目的。

咖啡館當然是「喝咖啡的地方」，可是喝完叫來的咖啡以後，有很多人會呆呆坐著，眺望路上的行人。除非客人走了，否則侍者是不會來收走咖啡杯的，坐幾個小時，也不會有人干

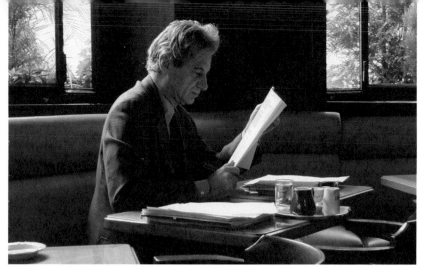

上／在花神咖啡館的二樓閱讀文件的人
下／出售地下鐵車票、香菸的標誌

涉。想要不受干擾地消磨時間，咖啡館是最理想的地方。

也有人認為「咖啡館就是看報的地方」。為什麼呢？因為法國的送報系統並不那麼普遍。想看報紙的人，要不是每天早上去報攤買，就是去咖啡館看。

咖啡館也是買香菸的地方。如果有紅色的招牌寫著「ＴＡＢＡＣ」，那就是設有香菸舖的咖啡館。自動販賣機在法國很少見(因為被打壞了？)，所以香菸非得去店裡買不可。而且有許多商店會在星期日休息，所以在星期六或假日之前，老菸槍都會在香菸舖前大排長龍。

如果有招牌寫著「ＰＭＵ」，就表示那是出售場外賽馬券的咖啡館，可以在那裡看到眼睛死盯著電視螢幕的中年男性。

日本人來巴黎時，總有幾次會把咖啡館當成上廁所的地方。那是因為在巴黎找洗手間是很困難的事。在日本有些地方絕對設有洗手間，巴黎卻沒有，譬如地下鐵車站。雖然一部分的車站有設，卻施行小費制，沒有零錢就必須另找地方。百貨公司也不是每層樓都有洗手間，而且可能會有歐巴桑坐在門口要小費。如果提不起勇氣

去上路邊的單間式公共廁所，又已經
忍受不住時，就只能衝進咖啡館了。
洗手間多半是在咖啡館的地下樓或
二樓，旁邊會有電話。以前要找電話
時，必須先到櫃檯買專用的硬幣，現
在都是普通的投幣式電話了。

解決了燃眉之急，就可以坐下來喝
一杯咖啡。可是照這個情形，再過幾
個小時，大概又得為了廁所而上咖啡
館了。

咖啡館的基本構造

無論如何，進去裡面看看吧。

撇開近來的概念咖啡館不談，每一
家咖啡館的構造大致相同。擺在人行
道上的露天座席，有點幽暗的室內座
位，以及弧度悠緩的吧檯。

上／調色板咖啡館的吧檯
下／力普餐館的店內裝潢用上許多玻璃

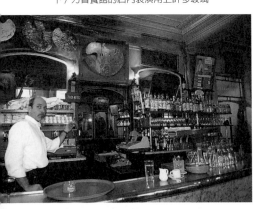

因為材質的關係，吧檯也被稱為
「zinc」（鋅）。吧檯的另一邊是閃著銀
光的義式濃縮咖啡機、英國酒吧裡的
那種生啤酒供應機、以及一排排的酒
瓶。這個角落的感覺就像酒館，可是
咖啡館畢竟不是喝酒的地方。一杯喝
完，最好不要再閒扯淡，趕快離開才
是上策。

那麼，要坐在哪裡喝咖啡呢？客人

靠牆的室內座席是皮製沙發，對面
則是木製的椅子。牆上總是貼著大鏡
子，這是咖啡館裝潢的原則。鏡子不
僅可以擴大店內的空間，似乎也有美
化客人的效果。眼前有鏡子時，人們
自然而然會去注意自己的行為舉止，
畢竟都有點自戀。

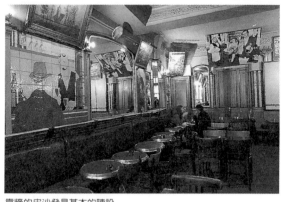

靠牆的皮沙發是基本的陳設

可以在咖啡館選擇喜歡的位子。費用以吧檯最為便宜，然後依序是室內席、露天座席。也有許多店的室內和室外是同樣價錢。不過也有例外，例如「花神」和「雙叟」這兩家老店，

CAFE DE FLORE

露天座席是咖啡館的要素

顆煮蛋時，你就是咖啡館的熟客了。

如果選擇室內或露天座席，就要等著看菜單。侍者遲遲不來，你於是出聲叫喚、卻沒有人理睬，還不清楚情況時，可能會嚐到這種滋味。在咖啡館，每個侍者都有負責接待的桌位，如果不是自己的桌位，他們就不會過去點單。結帳也要由同一個侍者處理，所以必須記住那個人的長相。

咖啡館的飲料

如果是普通的咖啡館，桌上通常會備有一張折成一半的菜單。沒有的話，就要請侍者拿來：

「La carte, s'il vous plaît.」

順便一提，menu在法語中唸成「munu」，意思是「套餐」。

所有座位的收費都一樣。

沒有時間的話，在吧檯喝最省事。可以直接向裡面的先生或女士點飲料。吧檯不放菜單，想喝什麼必須先決定好。要喝咖啡的話，就說：

「Un café, s'il vous plaît.」

想喝啤酒的話，就說：

「Un demi, s'il vous plaît.」

咖啡與啤酒的種類會在後面詳述。

能夠靠著吧檯，漫不經心地拿起一

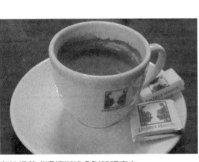
有時候義式濃縮咖啡會附加巧克力

有些咖啡館不提供紙製的菜單，而是在牆上貼著價目表(tarif du con-sommation)。最好有心理準備，這種咖啡館是不會有特別的飲料。一般而言，咖啡館的飲料可以說是大同小異，只要記住幾個名稱，就可以通行無阻。

剛開始就不要點太難唸的東西，先欣賞咖啡館的空間再說吧。

◎咖啡

如果你在法國的咖啡館說：「給我來一杯咖啡」，端出來的會是用小咖啡杯裝的義式濃縮咖啡(法語唸成express)，並不能像日本一樣，選擇「摩卡」或「巴西」等不同的咖啡豆。當然，也沒有混合的咖啡。侍者可能只會對櫃檯大喊：「Deux

express, deu——(兩杯濃縮) 然後俐落地啟動咖啡機。聽到這種「咖啡館的聲音」，就會真確感覺到，真的來到巴黎了。

因此，義式濃縮咖啡是基本中的基本。可是，很久很久以前並不是這樣的。濃縮咖啡之所以會流傳開來，原因是義大利發明了濃縮咖啡的淬取機。

「雙叟」咖啡館就道出了這段歷史。它的菜單第一項是「Café de Deux

Magots)」，與「Espresso de Deux Magots」有所區分。前者是創業時即供應的濾泡式咖啡。

如果你覺得用小咖啡杯喝起來意猶未盡，就可以叫雙倍濃縮咖啡(double express)，想要去咖啡因的人，可以說「décaféiner」，或者簡稱為「deca」。吃早餐時，想要加奶泡的人，可以說「café crème」。喝膩了濃縮咖啡，可以提高難度，點一客加了一點點奶油的noisette。

◎熱可可

可可的法語是「chocolat」，和吃的巧克力一樣。電影《濃情巧克力》曾在二○○一年被提名三項奧斯卡獎項，可惜全部落空，裡面提到的就是吃的巧克力。

法國的可可又甜又濃，尤其是老店的可可簡直就像是用溶化的巧克力做的，好像喝了一口就足以跑三百公尺似的，營養非常豐富。

◎ 紅茶

最好不要在一般的咖啡館點紅茶，因為端出來的只會是茶包加開水，有點煞風景。想要喝美味的紅茶，就要去「茶屋」。

紅茶的法語是「thé」，除了普通的紅茶，還有一種薄荷茶(infusion)。

我雖然不在咖啡館喝紅茶，但是都會買加味紅茶茶包回來送人。因為有些日本沒賣的加味紅茶組合很有意思，而且又輕又便宜，例如「柚子加木莓」、「柳橙加茶蘸子」、「洋梨加檸檬」。在日本可能一盒要八百日幣，

薄荷茶

巴黎超市的價格卻只要一半以下。每次來巴黎尋找加味紅茶的新產品也是樂趣之一。

◎ 啤酒

啤酒在歐洲給人的感覺比較接近「清涼飲料」，而不是「酒」。單獨在外面喝酒這種事在日本我是絕對做不來的，可是在巴黎的咖啡館，我卻可以泰然自若地喝啤酒。即使是大白天

也沒有關係。通常啤酒的價格和可樂差不多，所以當我說「un demi」，這大概是我最先會說的幾句法語之一。

「Demi」是「一半」的意思，會倒在二五〇西西（在法國寫成25 cl）的杯子裡。去過英國酒館的人，可以猜到那就是「半品脫」的啤酒。

啤酒的法文是「bière」，如果點了這個，送來的就是整瓶的啤酒，要特別注意。

叫啤酒時要說「un demi」，這也是樂趣之一。

生啤酒

帕納些

在有些咖啡館，你可以指定啤酒的品牌。除了法國產的「Kronenbourg」之外，也可以喝到荷蘭的海尼根或比利時的啤酒。夏天時，建議在露天咖啡座選擇喝比利時產的「白啤酒」(bière blancheur)。小片檸檬加在杯緣上，顯得清涼無比。喝起來非常爽口，是道地的「清涼飲料」。

不太會喝酒的人可以試試生啤酒加上檸檬汁所調製成的「帕納些」(panache)。

茴香酒要加水喝

◎葡萄酒、飯前酒等

在咖啡館也可以喝到啤酒以外的酒類。在咖啡館與人會合時，可以喝一杯開胃酒再去餐廳。

例如有點南法風味的茴香酒，這是酒精濃度很高、呈奶油色的酒，加上水就會變成濁白色，與土耳其的「raki」或希臘的「ouzo」酒同一類，稍微有點藥草的味道或許會令人難以接受。我在雅典曾因為喝多了而宿醉，起初對法國的茴香酒很排斥，現在已經喝得很習慣，經常會升起想喝的欲望。

冬天或許也可以點一杯熱紅酒(vin chaud)或熱萊姆酒(grog)，嚐嚐法國式的燒酒。

天氣冷就會想要喝的熱萊姆酒

喝 水

在日本的餐廳看到服務生送來熱毛巾和茶，都會讓我放鬆心情，因為法國是不供應熱毛巾的，儘管他們吃麵包是直接用手撕。但法國人不洗手也不在乎嗎？

既然連餐廳都沒有，當然在咖啡廳是不可能看到「毛巾」或「冰開水」的。想要喝水，就要自己叫。

以前有不少人真的相信喝了外國的水對身體有害，這或許是出自於去國

外旅行時突然生病就會以為是水土不服的心理。可是依我的經驗，那恐怕是攝取過多油脂的關係。

在咖啡館點礦泉水時，必須指定水的種類。如果不介意喝自來水，就可以說：「une carafe d'eau」，意思是長頸大肚玻璃瓶裝的自來水，那是免費的。這種水不能單獨點，和餐食一起點用是慣例（這是當然的）。

長頸大肚瓶裝的自來水

沛綠雅

用久了，裡面都會變白。可是用餐時喝，對身體並不會有害。味道雖然沒有特別好，但是感覺勝於東京的水。

如果不想喝自來水，或是自認不需要在喝水方面省錢，仰或是對水很挑剔的人，就可以點礦泉水。

礦泉水分成「沛綠雅」（Perrier）之類的氣泡水和「富維克」（Volvic）之類的無氣泡水。如果是氣泡水，到處法國的水含有許多石灰成分，水壺就都可以喝得到沛綠維。「巴鐸」

巴鐸

Evian

維特爾

(Badoit)也是很普遍的氣泡水，只是因為產量少，沒有輸進日本。

無氣泡水中以「Evian」和維特爾「Vittel」最具代表性。富維克沒有怪味，是很受歡迎的水，可是沒有列入咖啡館和餐廳的菜單上。原因可能是玻璃瓶裝的量少，幾乎是以寶特瓶裝為主，主要供應一般家庭。

在日本的關西地區幾乎都是朝日啤酒的天下，北海道則是札幌啤酒的王國。同樣的情形，礦泉水在法國也有「勢力範圍」。譬如「維特爾」是法國東部洛林生產的，勢力圈擴展到鄰近的香檳地區，在法國中部城市的咖啡館點礦泉水時，端上來的必定是「維特爾」。這種水獲得香檳城鎮的肯定而聞名，據說有助於新陳代謝，想必光是喝進身體裡面，血液就會由濁轉清了。

然而，傳聞巴黎的咖啡館老闆多是出身於香檳地區，為什麼沒有人把當地代表性的水「富維克」推廣到咖啡館呢？真是不可思議。

如果想要嚐嚐各種不同的礦泉水，建議你去購買精品店「可列特」(Colette)的飲水吧(詳見後面的章節)。那裡可以喝到來自世界各地的水，譬如「Chatelden」，這個牌子被譽為是「礦泉水中的極品香檳Dom Pérignon」。

◎ 果汁類

一般人旅行多半是在外面吃飯，很難攝取到蔬菜和水果。覺得有點缺乏維他命C時，很適合喝「citron pressé」，也就是現榨的檸檬汁。純檸檬汁太酸，可以依喜好加上糖，用水沖泡，就是令人神清氣爽的檸檬水。想喝柳橙汁的話，就點

加水稀釋的檸檬水

「orange pressé」吧。

夏天一到，就會出現一種最醒目的鮮綠色飲料，那就是薄荷糖漿水(menthe a l'eau)。用蘇打水沖調的是薄荷蘇打(diabolo menthe)。

咖啡館 的 食物

在法國旅行時，最困擾的事就是用餐了，因為要一個人進入法國餐廳需

要相當大的勇氣。

在這方面，咖啡館就平易近人多了。到了中午，一部分桌面就會鋪上桌布，開始擺上刀叉和玻璃杯。黑板會寫上每天更換的特餐，放在店門口。咖啡館的午餐價格也很實在，最重要的是服務快速，感覺愉快。

◎ 「紳士三明治」(Croque Monsieur)與「淑女三明治」(Croque Madame)

這兩道菜是隨時都可以點的典型熱點心，與用餐時間無關。「紳士三明治」(Croque Monsieur)是土司夾火腿和乳酪，上面再加一片乳酪，用烤箱一烤就好了。「淑女三明治」(Croque Madame)則是在土司上面再加個荷包蛋。溶化的柔軟乳酪與火

薄荷糖漿水

腿搭配的程度是無以倫比的。

如果是比較新潮的店，可能會使用鄉村麵包，而不是土司。

◎三明治

咖啡館提供的三明治通常是使用法國麵包，裡面夾的東西多半很簡單，例如火腿、乳酪。如果你點的是火腿

三明治，裡面就只有火腿而已。我向來不太會吃材料很多的三明治，每次配料都會從旁邊掉下來。如果你有像我這樣的煩惱，吃起火腿三明治就方便多了。

有些店會提供名麵包店「Poilâne」的鄉村麵包，上面放生火腿或鮭魚，再放進烤箱，做成單片三明治。

上／紳士三明治
中／淑女三明治
下／火腿三明治

◎蛋類料理

煎蛋捲是「omelette」，可以點不加配料，也可選擇加上火腿、乳酪或香菇。麵包是免費供應，因此點一客就是一頓簡便的午餐了。

加香菇的煎蛋捲

洋蔥焗烤湯

可以吃到三個蛋。

荷包蛋是「oeuf au plat」，有時候館常見的菜，非常適合寒風刺骨的冬日，讓人全身都暖和起來。

◎ 洋蔥焗烤湯

加熱過的洋蔥加上湯頭，上面放乳酪和麵包，放進烤箱，拿出來就是洋蔥焗烤湯(soupe a l'oignon)。這是酒

◎ 沙拉

除了簡單的蔬菜沙拉(salade verte)，還有加蛋、鯖魚、橄欖、蕃茄的「尼斯傳統沙拉」(salade niçoise)等等。一個大碗裝得滿滿的，一客就可以吃得很飽。

該結帳了

如果是在吧檯吃，當場就可以問價錢付帳，不會有帳單供客人參考。

如果是在露天咖啡座，就坐在原處結帳。通常帳單會和點的東西一起送來，可以當場支付，或是吃喝完後再付。把錢放在帳單上，負責的侍者就會在經過時結算。侍者並不會立刻過來，所以如果你趕時間，在東西送過來時付錢會比較安心。付過錢後，侍者會撕掉帳單一角(近來也有些店不撕)，表示錢已經付了。

帳單沒有送過來的話，就要告訴負責的侍者：

「L'addition, s'il vous plaît.」(請結帳)

侍者就會拿帳單來。舉手做出寫字的動作也是行得通的。

如果手邊有零錢支付，不需要找錢，大可以把錢放著就走。也許你會擔心，錢就那樣放著，沒有關係嗎？很奇怪，這樣的錢不太會有人偷。不知是小偷有最起碼的禮貌，還是對這點小錢看不在眼裡，侍者一直都不來拿的話，錢也會一直擺在桌上，這種

老店的侍者有足夠的專業資歷
(上／雙叟，下／力普)

情況很常見。

酒館的魅力

前面在「最古老的咖啡館」一節介紹的「波蔻伯」就是所謂的酒館(brasserie)。這個法文字的原意是「啤酒屋」，兼有咖啡館和餐廳的功能。亞爾薩斯(Alsace)是法國北部與德國接壤的省分，據說酒館就是那裡出身的人來巴黎開店後才產生的型態，整天都沒有休息的時段，所以裡面始終充滿生氣。

亞爾薩斯在第二次世界大戰結束之前，曾有多次被畫為德國的領地。城裡櫛比鱗次的木造房屋構成浪漫的街道，烹煮的菜肴也有濃厚的德國風味。其中最具代表性的是鹽漬發酵的甘藍菜與香腸或培根肉一起煮的酸菜醃肉(choucroute)，是酒館必有的一道菜，通常每家都有幾種供應。

第一次吃酸菜醃肉的人，會被它的分量嚇倒。如果你以為那不過是醋醃的甘藍菜(其實不是用醋醃的，酸味是發酵造成的，但是大家都這樣認為)和香腸而看輕它，過一會兒就會想哭了，因為大量甘藍菜和鹹豬肉加工品很快就會把胃塞得沈甸甸的。

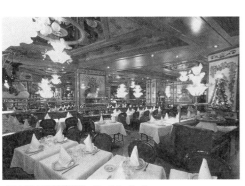

二十四小時營業的Au Pied de Cochon

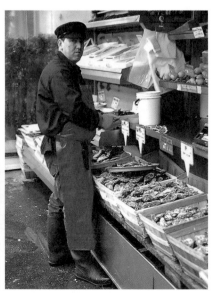

上／亞爾薩斯的地方菜「酸菜醃肉」
下／豪華的海鮮組合

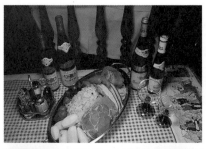

賣牡蠣的人並不隸屬於餐廳，不論多麼寒冷，都會在外面營業

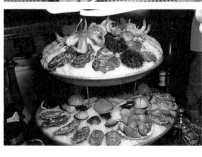

另外也有放魚的酸菜醃肉，稱為「choucroute au poissons」。去史特拉斯堡(Strasbourg)時，同行的法國人點了這道菜，我一看差點昏倒，裡面竟然有青蛙，那是我最怕的東西。閉著眼睛吃了一口，味道清淡，很像雞肉，可是我無法如何都會想到那東西生前的模樣。即使別人說：

「C'est bon !」(很好吃)

我還是反射性的拒絕說：

「Non, merci.」(不了，謝謝)

酒館另道必有的菜是牡蠣。店舖外面有一個陳列牡蠣和其他貝類的臺架，剝牡蠣的人會將殼一個個剝開，放在盤子上。除了牡蠣之外，還有蛤蜊、螃蟹等海鮮組成的大盤端來時，桌上的氣氛頓時熱鬧了起來，讓人興起點一瓶香檳來喝的興緻。

在咖啡館享受的甜點

日本的喫茶店有所謂的「蛋糕組合」，連同蛋糕一起點咖啡或紅茶時，就會便宜一點。巴黎的咖啡館基本上並不是吃甜點的地方，所以看不見這種推銷方式。不過也並不是完全不提供甜點，有些店門口旁邊會有展示甜點的玻璃櫃。我們現在就來看看櫃子裡有什麼吧。

首先會看到水果塔。最具代表性的是蘋果塔(tartes aux pommes)，一般家庭也經常做。日本人最喜歡的「草莓奶油蛋糕」，但這在法國是看不到的。

接著是巧克力慕思(mousse au chocolat)和布丁(crême caramel)，

兩者都是很普遍的餐廳主要點心。偶爾會遇到舉辦「無限量供應巧克力慕思」活動的餐廳，侍者會將整碗慕思直接端上來。

有的店舖會提供蛋白霜甜點「漂浮之島」(L'ïle flottante)，又稱為「淡雪蛋」(oeuf a la neige)。將蛋白打成細泡、做成球形，浮在熱水上讓表

上／巧克力慕思
下／奶油焦糖

面凝固，再撒上杏仁、淋上焦糖，就大功告成了。蛋白霜是用很大的碗裝著，那泡沫就像香皂廣告中，模特兒為了表現香皂多麼容易起泡，而把泡沫放在手上，然後吹氣讓它飛走的樣子。和香皂不同的是，泡沫不會萎縮，在嘴裡瞬即溶化，與「淡雪」這個名稱非常相稱。

法國人喜歡吃馬鈴薯？

在法國鄉下開車兜風時，有時看到寫著「炸馬鈴薯（Frites），三百公尺之前」的招牌。再往前開了一會兒，又看到招牌寫著「炸馬鈴薯，一百公尺之前」，最後就會看見「（Frites ici）烤馬鈴薯就在這裡！」，然後出現一家炸馬鈴薯小店。小店外面有簡單的座椅，供駕駛人坐著休息，一邊津津有味地嚼食炸馬鈴薯。在法國旅行時，自然而然會覺得，這國家的人

還真喜歡吃馬鈴薯。也難怪薯條就叫做「French fries」（有誰知道這名稱的由來，請告訴我）。

在自助式的餐廳吃牛排等主餐時，配菜可以任意取用，這時最受歡迎的總是薯條。其他還有馬鈴薯泥、扁豆炒肉、胡蘿蔔肉凍、奶油飯等配菜，薯條卻總是消耗得最快。也因為消耗的速度快，所以有很大的機會吃到剛炸好的。一有剛炸好的薯條從廚房端

出，大家的眼睛就都亮了。薯條一放進搭配的保溫機裡，客人就蜂湧而上，在盤子裡堆滿薯條，然後急忙回到自己的桌位享受。

咖啡館的午餐必定會有的配菜也是炸薯條，尤其是當作牛排的配菜，比蝸牛這樣的料理更平常。自從發生狂牛病的問題，雖然大家對牛肉比以前更注意，但是也不會因此變成素食者。現在情況已經穩定下來，經過安

牛排與薯條

水煮馬鈴薯拼盤

全確認的牛肉已如往常一般販售。

雖然法國人的飲食生活無法缺少馬鈴薯，但這種植物在很久以前並不是餐桌上的家常菜。馬鈴薯原本是南美的植物，據說是西班牙人在大航海時代征服印加帝國後帶回歐洲的。十八世紀中葉發生飢荒時，法國境內才開始栽植馬鈴薯。為了拯救受苦的國民，農學者帕爾曼提埃開始試種這種能預防飢荒的作物，因而促進馬鈴薯

使馬鈴薯普及的帕爾曼提埃畫像

帕爾曼提埃的墳墓上雕著馬鈴薯

乳酪煮馬鈴薯做成的膏狀「aligot」

的普及。

巴黎地下鐵道三號線上，有個名叫「帕爾曼提埃」（Parmentier）的車站。月臺上豎立著將馬鈴薯拿給農民的帕爾曼提埃男爵肖像，還有嵌板貼著許多馬鈴薯做成的菜單。第一次在這個車站下車時，覺得很奇怪，為什麼要貼上馬鈴薯的照片，後來聽到這段歷史，才恍然大悟。這個人徹底改變了法國的飲食文化，確實是個偉大

人物。

帕爾曼提埃的名字也被拿來當成馬鈴薯的菜名，其中最具代表性的是「Hachis Parmentier」，做法是在熱洋蔥和牛肉上面放上馬鈴薯泥，像焗烤一樣用烤箱烤一烤就好了，可以算是一種簡便的法國家常菜。

91

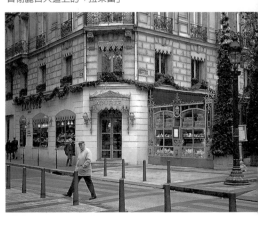

香榭麗舍大道上的「拉朵蕾」

在法國實際碰到這種蛋白霜點心之前，我已經嚮往許久。我是在日本德島縣的鄉下小鎮長大的，那裡沒有法國餐廳，更沒有麵包店賣正統的可頌麵包，但是，這個罕見的名稱卻始終銘刻在我的記憶裡。

我記得還是小學生時，母親訂的雜誌中有一篇〈營養與料理〉的報導，裡面提到這種點心，看到「輕飄飄的蛋」這樣的譯名就深受吸引。後來，連不知道意思的原文也記住了。直到很久以後，我才知道「oeuf」是蛋，「neige」是雪。所謂的「輕飄飄」，吃在嘴裡是什麼感覺？我也曾在腦海中想像那種滋味將意像描繪下來。

第一次見到本尊時，我感覺到無比的親切。雖然沒有吃過，這種點心卻和我維繫著長久的交情。

近來的料理雜誌做得和流行雜誌一樣漂亮，有時會讓人覺得只有一幅幅影像在眼前掠過，事後回想起來，卻不記得看到了什麼。這會不會是上了年紀的關係？

體驗茶屋

如果你的目的是吃甜點，那麼該去的地方是茶屋，而不是咖啡館。茶屋的特點是紅茶的種類很多，許多店也有時髦的裝潢。像「馥香」、「艾迪亞」等名店都有附設茶屋，可以在那

蛋白霜做成的漂浮之島

皮耶‧艾禾墨的甜點「Ispahan」，以兩塊「Macaron」烘焙做成

裡品嚐中意的蛋糕和紅茶。

這兩家店都在瑪德蘭廣場（p1. Madeleine)附近，那裡還有一家有名的老茶屋總店「拉朵蕾」(Laduée)。

這家店以剛出爐的「Macaron」聞名，從很久以前就讓中產階級的太太趨之若鶩。「Macaron」是用蛋白、砂糖、杏仁粉烤出來的甜點，拉朵蕾

的「Macaron」特別鬆軟飄逸，進入嘴裡的滑潤感覺實在太棒了，這樣的水準無人能出其右。

這家店的點心確實美味可口，缺點是總是擠滿了人，無法悠閒地享受。拉朵蕾在香榭麗舍大道和春天百貨也有分店，但還是來這裡比較好，只不過擁擠的情況差不了多少。

茶屋還是要能夠輕鬆閒坐比較好。

上／拉朵蕾的「Macaron」
下／安潔利娜的蒙布朗栗子蛋糕

「艾迪亞」距離拉朵蕾不到兩百公尺，裡面的二樓茶屋沒有很多人，空間也很寬廣，是歇腳的絕佳去處。那裡可以俯瞰一樓食品的賣場，這樣的結構也相當有意思。

聖傑曼德佩或舊沼澤地區也有好幾家新潮的茶屋，譬如位於巴黎最古老的咖啡館「波蔻伯」後面的「侯昂庭

艾迪亞的水果塔

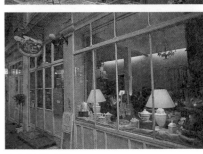

上/「老饕時刻」
下/「侯昂庭院」

院」(A la Cour de Rohan)，「老饕時刻」(L'eure Gourmande)則是面對著便於遁逃的中庭。這些茶屋多半是在寧靜的巷弄裡，大街逛累了的話，可以在這些地方歇歇腿。

茶屋最貼心的地方是提供大壺沖泡的紅茶，可以多喝幾杯。在乾燥的冬日，經常會意外地覺得渴。如果去咖啡館喝濃縮咖啡等飲料，有時候真的會覺得分量不足。近來的茶屋也提供綠茶，甚至焙茶，讓人不自覺地溫暖起來。

但是雖說是綠茶，卻和日本的煎茶不同，多半加有香草或水果的香味。第一次遇到時，或許不太能接受。還有，沖泡使用的是和紅茶一樣的熱水，所以似乎感覺不到煎茶那特有的細緻甜味。

甜點廚師的魅力商店

「pâtissier」(甜點廚師)這個法文字早就在日本的電視和雜誌上頻頻出現。和餐廳的名廚一樣，在巴黎也有越來越多甜點廚師用自己的名字當店名，其中最光芒四射的就是皮耶・艾禾墨。艾禾墨曾在「馥香」等店當過首席的糕餅師傅，在法國糕餅界是首屈一指的人物，但是他開設的第一家店並不是在巴黎，而是在日本的東京舞濱。直到二〇〇一年，他才在巴黎的聖傑曼德佩開店，立刻成為人氣超高的名店。據說在開店之初，店門前的朋納帕賀特街總是大排長龍，好不

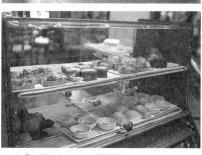

上／「老饕時刻」的水果蛋糕
下／艾迪亞的蛋糕展示櫃

容易可以進到店內，往往想要買的蛋糕已經賣完了。

不論是拉麵還是麵包，我向來不會渴求到不惜排隊的地步，可是二〇〇二年，或許是想要跟流行，我也去買了艾禾墨的王者酥餅(galettes des rois)來吃，地點不是巴黎，而是在東京大谷旅館的服飾店內。由於是採預約制，不需要排隊，但是有些日子光靠預約就賣完了，可見這個東西多麼受歡迎。

王者酥餅是用杏仁醬做的派，在主顯節(東方三博士晉見耶穌的日子，教會定為一月六日)那一天吃的。如果分到的那一塊上面有小小的人偶(fève)，那一整天都可以當國王。

「fève」就是蠶豆，以前據說是用真的蠶豆做的，現在都是以瓷偶代替。由於是店裡的原創品，可以拿來收藏。

艾禾墨年的王者酥餅是牛奶巧克力餡，瓷偶和王冠是由名設計小組「Tsé & Tsé」擔任，相當講究。下次王者酥餅會有什麼新點子呢？真令人引頸企盼了。

後面會提到的飲水吧「可列特」(Colette)，或香榭麗舍大道上的「KOROVA」也吃得到艾禾墨的甜點。除此之外，像「Jean Paul Hévin」等受歡迎的巧克力店也設有茶屋，在裡面品嚐香濃的巧克力蛋糕或水果塔，配上義式濃縮咖啡，真是無上的享受。

艾迪亞的拿破崙千層蛋糕

「侯昂庭院」的水果塔

主顯節的甜點「王者酥餅」

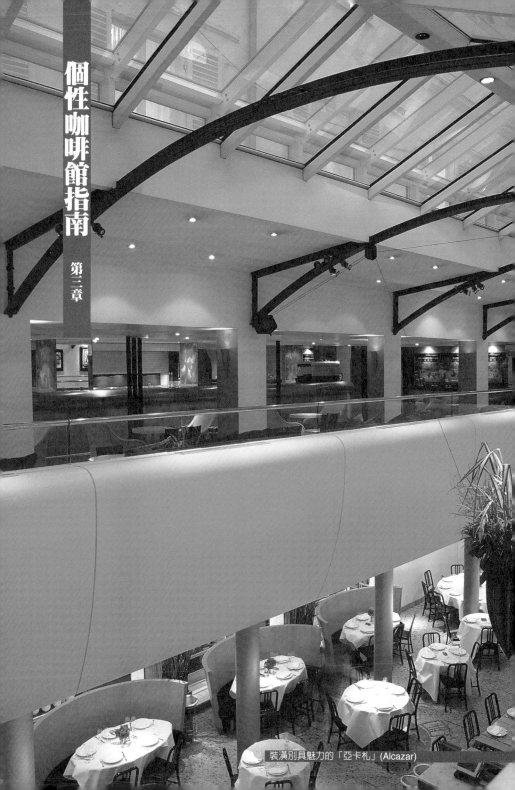

個性咖啡館指南

第三章

裝潢別具魅力的「亞卡札」(Alcazar)

買東西逛咖啡館
服飾店的咖啡館

統 一 的 白 色 裝 潢

白色咖啡館(Café Blanc)

在流行服飾界，二〇〇二年的第一件大新聞是伊夫•聖羅蘭(Yves Saint-Laurent)宣布退休。他早在年紀還很輕時就嶄露頭角，成為二十世紀代表法國的設計師，之所以會選擇在值得紀念的四十周年退休，據說原因之一是品牌的併購問題。

一般消費者或許不會留意，但是現在許多高級品牌都已經被MHLV(Moet Hennessy Louis Vuitton)或古馳(GUCCI)等財團收買，納入旗下，GIVENCHY、Cline等名牌實際上都是同一個家族的成員。

像這樣子加入一個集團，對於考慮擴大市場的品牌來說，在資金方面有很大的好處。但是另一方面，既然將經營權讓渡出去，原來的東家就不能干涉營運，有不少設計師因此失去了自己的方向。

在這樣的商業環境中，「Courrèges」是少數能堅持獨立的品牌。這是安德烈•葛因姿與克庫莉娜夫人創設的品牌，曾在一九六〇年代發表的「迷你風」，為巴黎的服裝表演會注入新意。其專門店位於從香榭麗舍大道通往塞納河的法蘭索瓦普米耶路(François Premier)上，是一家大膽採

用自然光的明亮商店，而隔壁是女兒瑪莉經營的「白色咖啡館」（Café Blanc）。

這家咖啡館正如其名，從牆壁到椅子全都是白色的，裡面也設置了多面鏡子，以便使內部顯得寬闊。一樓是吧檯式咖啡館，地下樓是餐廳，午餐時間會提供今日特餐，以及焙果、沙拉等輕便的餐食。

這家咖啡餐連鹽罐都堅持「Courrèges」風格，處處洋溢著流行的氣息。

人 氣 精 品 店 的 飲 水 吧

「可列特」（Colette）

「可列特」（Colette）是現在巴黎有強勁人氣支持的精品店之一。從衣服、飾品、鞋子到雜貨都有賣，只銷售精心篩選的商品，因此有人說，只要來這裡，就可以知道巴黎在流行什麼。

這裡的商品不強調品牌或種類，手錶的旁邊擺的是攝影集，再旁邊是碗盤，完全是自由揮灑，不受拘束。陳列的方式也很新穎，猶如展示設計師文物的畫廊。

這家店的地下樓是飲水吧檯，可以喝到世界各地的水。選單的封面寫著一個中國字「水」，裡面有八十多種礦泉水的名字，分成有氣泡和無氣泡兩種，除了眾所皆知的Perrier、Evian之外，

99

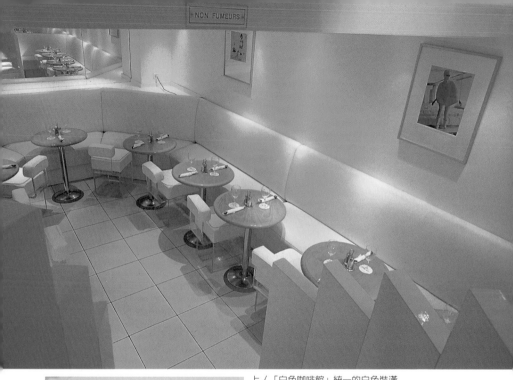

上／「白色咖啡館」統一的白色裝潢
左／鹽、胡椒罐也具有「Courrèges」的設計風格

瑪格小姐是「Courrèges」的公關

咖啡館就在服飾店隔壁

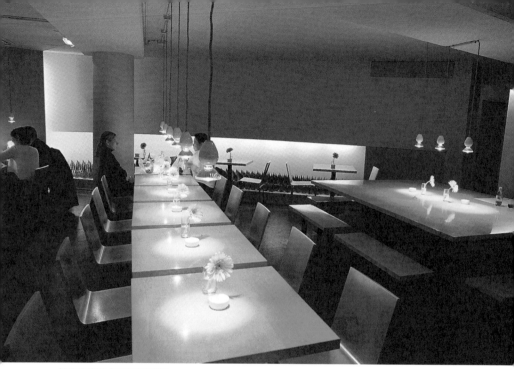

簡潔精練的「可列特飲水吧」

在「可列特」可以嚐到世界各地的水

水瓶也有各種形狀

體　驗　義　大　利　的　氣　氛

安波利歐阿瑪尼咖啡館(Emporio Armani Café)

去過義大利的人一口咬定說：

「咖啡絕對是義大利的比較好喝。」

可是住過義大利的人認為：

「巴黎的咖啡館還是比羅馬的時髦。」

話說回來，這家飲水吧有隻人見人愛的狗，名叫「奧斯卡」。櫃檯上也有一個紅十字會的募款箱，以便嘉惠無人照顧的狗。

蛋糕？

可能會有點舉棋不定，到底是要在這裡喝茶，還是多走一百公尺，去「Jean Paul évin」吃巧克力

餐食也有供應，甜食方面有廣受歡迎的大師皮耶・艾禾墨的蛋糕，真令人高興。喜歡甜食的人，

雖然說是「飲水吧」，卻不一定要喝礦泉水，也可以點果汁、運動飲料、咖啡或紅茶。輕便的

也有從歐洲各國和非洲輸入的非常罕見的水。

爲愛書人開設的
「圖書館式咖啡館」

既然這樣，巴黎如果有義大利咖啡館是最好也不過的。

「安波利歐阿瑪尼咖啡館」（Emporio Armani Café）開在聖傑曼德佩的高級地帶，就在「雙叟」的對面，不就是最理想中的咖啡館嗎？

走近門口，模樣俊俏的店員立刻開門迎接。一樓是服飾店，走上樓梯，就是餐廳和咖啡館。

裝潢摩登、俐落、低調的照明讓人很舒服。桌子大得令人意外，沈靜的氣氛也令人激賞。

午餐時間可以嚐嚐加了牛肝蕈（Porcini）的茄汁燴肉飯、雷克塔乳酪（Ricotta Cheese）做的筆型麵等等義大利美食。

在書房品嚐咖啡的感覺

出版者(Les Éditeurs)

如果房子可以重建，我最想要的就是一個大書庫，這樣子就不用把米其林餐廳指南的過期版本堆在書架上面，書籍的分類也會更加完善，不必老是在想著：那本書放哪裡去了？

我喜歡被書籍包圍的空間，不論網際網路有多麼方便，我還是寧可去逛書店。

可是要實現夢想，不知道要等到什麼時候。或許這個方法比較快：找機會去有書庫的地方，

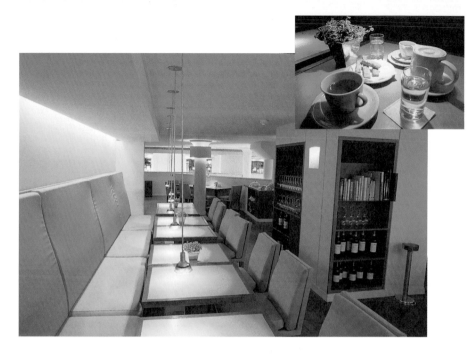

上／「安波利歐阿瑪尼咖啡館」清爽俐落的裝潢
下／「阿瑪尼咖啡館」位於聖傑曼德佩的高級地段

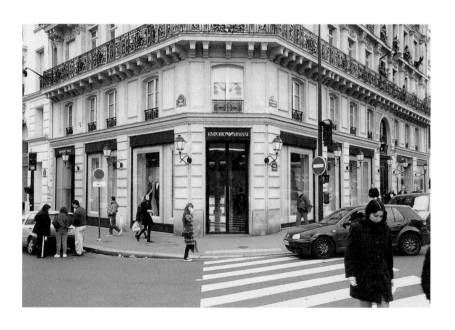

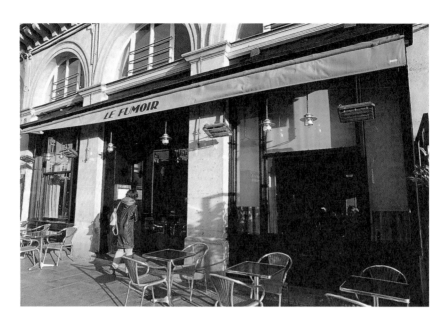

上 / 羅浮宮美術館附近的「吸煙室」
下 / 在「出版者」可以邊喝咖啡邊看喜歡的書

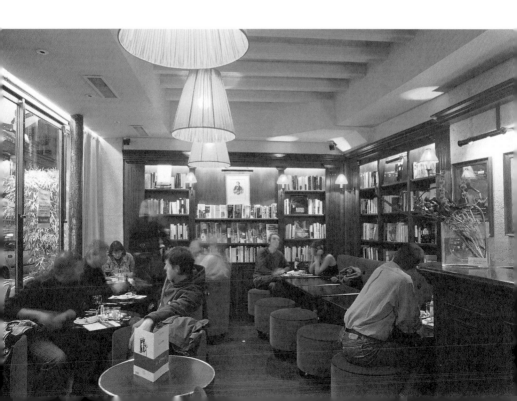

體驗看看住起來的感覺。

這樣的我，最適合的咖啡館就在巴黎。

這種咖啡館大概可以稱爲「圖書館咖啡館」吧？牆面就是書架。不是在賣書，而是真的在行使圖書館的功能。顧客可以隨意拿取四周的書，在桌上閱讀。坐在舒適的沙發上，翻閱攝影集等書籍的頁面，真足以讓人產生錯覺：這裡就是自己的書房。

靠近羅浮宮的「吸煙室咖啡館」（Le Fumoir）就是一個例子。這家店就是個小型圖書館，座席有書架包圍。遺憾的是，要找到位置坐還真不容易，裡面總是坐滿了人。

如果覺得人太多，很難靜下心來看書，奧德翁劇院附近還有一家帶有書卷味的咖啡館，那就是二○○一年開張的「出版者」（Les Éditeurs）。那個地點原本是專門供應亞爾薩斯料理的餐廳，老闆靈機一動，將老店改裝成咖啡館，重新開張。

這家店收藏了將近兩千本書，從文學到藝術書籍都有。菜單和名片都印著一條紅帶子，這是模仿法國單行本的模樣，上面還加了登記的商標。老闆表示：

「我堅持要有和書一樣的設計。介紹我這家店時，請把這個標誌加進去。」

趣味十足的咖啡館二樓是餐廳，在裡面從三明治到亞爾薩斯料理都品嚐得到。

如果日本也有這種咖啡館，我不就能實現「家裡有書庫」的夢想了嗎？拜託誰來開一間圖書館咖啡館吧？

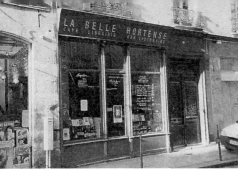

概念獨特的「百麗奧坦思」

兼賣書和葡萄酒的咖啡館
百麗奧坦思(La Belle Hortense)

巴黎有好幾家專賣藝術、烹飪等書藉的書店，但是近年來由於聖傑曼德佩等地的地價高漲，租金和稅金也跟著高居不下，將老書店的經營逼入絕境，許多店不得不關閉。顧客被大型店搶走，家族經營的小店無以為繼，不論是在東京還是巴黎，都是同樣的情況。

在這樣的環境之中，有一家書店兼設小圖書館和咖啡廳，規模雖然不大，卻流露出獨特的韻味，那就是「百麗奧坦思」(La Belle Hortense)。這家店位於舊沼澤寧靜的街道上，最特別的地方是兼賣葡萄酒。進去之後，你可以在櫃檯嚐嚐葡萄酒，買一瓶回家。像日本的Bistro餐廳也常供應的，來自積架酒廠(Domaine E. Guigal)的「隆河谷地」(Cotes du Rhône)，就可以用便宜的價錢買到。

這家店有時候會邀請作家去演講，舉辦簽名會。由於採書店與咖啡館結合的形式，而成為魅力十足的交流場所。

「百麗奧坦思」位於舊寺院街(Rue Vieille du Temple)，對面是「馬蹄鐵」(Fer à Cheval)等同性質的咖啡兼餐廳，都是別具風格的個性咖啡館。看看那些店的網站，不知道為什麼，連洗手間都在介紹之列，真是有趣。

大受歡迎
的創意咖啡館

柯斯特兄弟的快速進擊會特續到何時？

眺望台(l'Esplanade)

設計並不是容易闖出名號的行業。不僅是服飾、鞋子，像設計文具、食品包裝的人通常是得不到掌聲的。多年來在這方面我也始終漠不關心，儘管會爲了買一本筆記簿，而連逛好幾家文具店，只爲了尋找滿意的設計。

直到看了設計師松永眞的作品企畫展之後，我才對設計有了新的認識。這個企畫展除了展示海報、設計比賽的作品之外，還有Scottie衛生紙(現在的Crecia)和罐裝水果酒等商品。這些包裝設計也是出自松永先生之手。

「只有我會把燒酒和衛生紙帶到美術館來。」

自從聽到他這樣的話，對於身邊的東西，我開始去留意是誰設計的。

現今確實是「設計的時代」。

現在的巴黎咖啡館也在流行創作家的店。一有新的咖啡館或餐廳開張，設計者就會成爲大家討論的話題，創造那片空間的人名就會留在眾人的記憶裡。其中又以開了一家又一家的設計師咖啡館，快速進擊的柯斯特兄弟最受矚目。

柯斯特系列的咖啡館多半位於右岸的高級地段，包括香榭麗舍大道周遭的「巴黎」、「大軍」

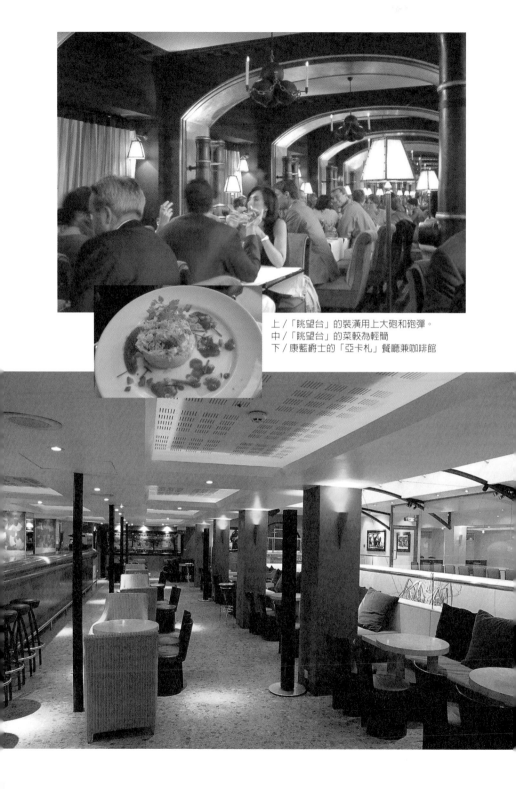

上／「眺望台」的裝潢用上大砲和砲彈。
中／「眺望台」的菜較為輕簡
下／康藍爵士的「亞卡札」餐廳兼咖啡館

「柯斯特旅館」的酒吧，
沒有住宿也可以去

康藍爵士設計的咖啡館

亞卡札(Alcazar)

家飾設計師泰倫斯・康藍爵士(Terence Conran)在東京也很受歡迎。他設計的咖啡館餐廳位

(La Grand Armée)、龐畢度中心的「喬治」(Georges)、「波布咖啡館」(Café Beaubourg)、從羅浮宮美術館周遭到聖多諾雷大道的「馬利咖啡館」(Le Café Marly)、「柯斯特旅館」(Hotel Costes)等等，而左岸的第一家店則是開在Invalides附近的「眺望台」(l'Esplanade)。或許是因爲鄰近舊陸軍士官學校，設計時加進了柱子、大吊燈、大砲等東西，顯得獨具巧思。

菜式也充滿創意，但是桌子稍嫌狹小，無法令人感到舒坦是美中不足的地方。

優良的設計並不只是美麗的裝潢，內部的功能也很重要。譬如客人點了牛奶咖啡時，侍者端來了很漂亮的牛奶壺，卻在傾倒時讓牛奶滴出來，把桌布弄髒，就會折損了這家店在客人心目中的價值。

或許是太多法國人只注重表面，經常遇到設計精美、卻功能不彰的情況。儘管會在嘴裡這麼批評，丈夫和我卻仍然捨不得丟棄不時故障的法國軍雪鐵龍，這樣的我們在本質上應該也是屬於注重表面的一群吧？

博物館的咖啡與
藝術漫步

馬利咖啡館(Le Café Marly)

望著玻璃金字塔吃早餐

位於羅浮宮美術館中庭的玻璃金字塔落成後，於一九八九年正式開放。當初決定這個計畫時，曾出現許多認為很不協調的「反對勢力」，但是經過十幾年，現在大家已經習以為常，幾乎想不起以前羅浮宮的模樣了。

咖啡館畢竟是讓人輕鬆愉快的地方。

際上卻又運用這些特色來「顛覆」。

更有趣的是，星期日會有指壓師來為客人免費按摩。表面上是無可挑剔的設計師咖啡館，實

情圖畫，隱約可見的戲謔設計應該也是令人放鬆的原因。

設計雖然新潮，卻不會給人冷冰冰的感覺，或許是引入自然光線的關係。二樓通道裝飾著色

的天井，陽光從天窗大量傾注下來。

如會員制的俱樂部，進去之後卻是異常明亮，出人意料之外。一樓是餐廳，二樓是吧檯，有挑高

面對馬哲蘭路的正門漆著鮮藍色，標誌只有紅色的ＡＺ兩個字母，後面是一條長長的走廊，宛

於聖傑曼德佩地區。那裡原本是一家同名的俱樂部，據說是康藍爵士依其「嗜好」改裝而成的。

111

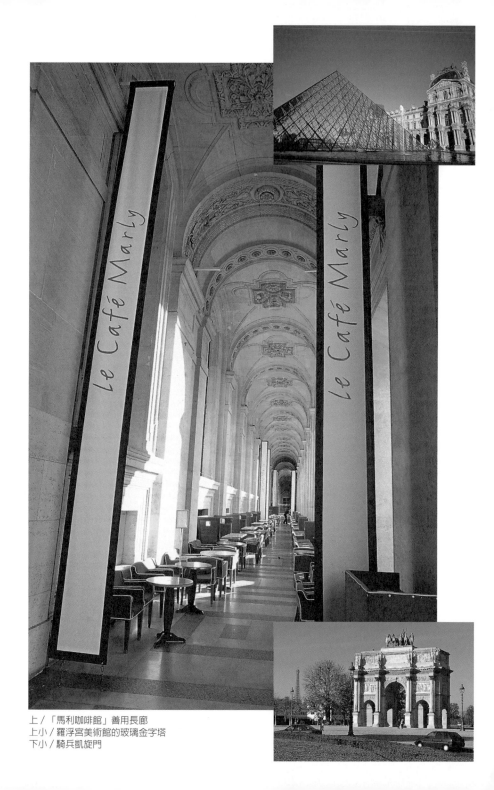

上／「馬利咖啡館」善用長廊
上小／羅浮宮美術館的玻璃金字塔
下小／騎兵凱旋門

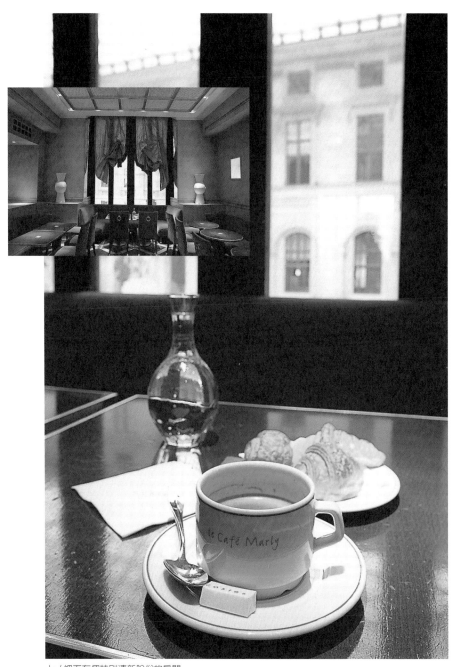

上／裡面有個特別清新脫俗的房間
下／從最裡面的房間窗戶可以俯視羅浮宮的展覽室。

艾菲爾鐵塔是大家公認的巴黎象徵，然而一八八九年為萬國博覽會建造之時，輿論也認為那座建築會減損城市的美，官方加上限期拆除的條件，才得到大眾的認可。據說作家莫泊桑喜歡在艾菲爾鐵塔裡面的餐廳吃飯，他說：

「因為只有這個地方才看不到醜陋的鐵塔。」

玻璃金字塔直通銷售入場券的大廳，因此總是大排長龍。在旺季時，隊伍甚至會排到鄰著塞納河建造的「德儂館」(Denon)長廊。看到那種情況，我總不免擔心那些人是否能順利進入，儘管事不關己。

其實並不需要特地從擁擠的金字塔進入，地下的購物中心(Le Carrousel du Louvre)也有一個通道。有些人或許是看到有人排隊，就忍不住也要排。長龍越長，就越能吸引人加入。

這裡就來動個腦筋，想一想有什麼辦法可以不排隊進入羅浮宮。

舉例來說，可以先在能看清楚金字塔的「馬利咖啡館」(Le Café Marly)吃早餐，看看情況再走去美術館。這家咖啡廳是利用「呂希留館」(Richelieu)的長廊設置的，早上的客人比較少，最大的特點是設計精練簡潔。雖然位於羅浮宮這座歷史建築的一角，設計卻不會太過於傳統，也不過於摩登，維持絕妙的平衡。雜誌報導時多半會刊登長廊的照片，其實裡面還有一間特別清新脫俗的房間。

房間對面就是美術館的展示廳，透過玻璃可以看到一座雕像《馬利的馬》(Chevaux de Marly)，這就是咖啡館名稱的由來。這是件充滿躍動感的作品，跳起來的馬被韁繩制住。「馬利」

在奧塞美術館 (Musée d'Orsay) 欣賞印象派畫作後
奧圖咖啡館(Cafe des Hauteurs)

巴黎有許多美術館，其中參觀人次最多的並不是羅浮宮，而是奧塞美術館(Musée d'Orsay)。這座美術館是有名的「印象派的殿堂」，但是除了印象派的畫作，也收藏各式各樣的作品，可以依興緻選擇欣賞。

譬如二〇〇一年，我大老遠跑去侏羅(Jura)探視庫爾貝(Gustave Courbet)的墳墓，然後不禁想要再次去看他的名作《奧南的葬禮》(A Burial at Ornans)。這幅畫我已經欣賞過許多次，卻要等到實地看到奧南的風景，才注意到背景上畫著石灰質的懸崖。發現了這個細節後，讓我覺得似乎與畫家建立了親密關係。

是的，去美術館時，並不需要每一幅畫都看。只要能與幾幅作品產生親密的交流，就可以心滿意足了。如果有時間在咖啡館回味畫作的韻味，那是最好也不過的。譬如去了奧塞美術館，就

是路易十四世最中意的離宮名稱。這座雕刻原本安置在巴黎近郊的馬利城堡庭園內，後來被移到協和廣場。現在廣場上放置的是複製品，真品則放在羅浮宮展示。

不論是在羅浮宮的裡面還是外面，馬利咖啡館都是觀察這座美麗宮殿的絕佳所在。

不妨在印象派那一樓的「奧圖咖啡館」(Café des Hauteurs)歇腳。

奧塞美術館的建築原本是奧雷安鐵道的終點車站，建於一九○○年。雖然車站的壽命很短，

但是面對塞納河的地點絕佳，建築物也很優美，一九八六年順利重生變成美術館。

目前裡面還有很多令人聯想起車站結構的地方，譬如中央的走道，還有裡面的「奧圖咖啡

館」。這個咖啡館剛好位在塞納河邊安置的大時鐘後方，鐘面的另一邊與羅浮宮遙遙相望。

這個地方很適合休息，要用餐也沒有問題，每到午餐時間就會客滿。最好是在欣賞完美術品

後，趁傍晚還沒有閉館前去比較好。

羅丹美術館的庭園咖啡廳
瓦漢公園(Jardin de Varenne)

巴黎的美術館中，有幾座是利用上流人士的宅邸改裝而成的。譬如舊沼澤區的畢卡索美術館

以前是鹽稅吏居住的「鹽之館」，而像馬摩坦美術館(Musée Marmottan)也曾經是資產家的豪宅，

莫內的《印象‧日出》就收藏在裡面。

羅丹美術館位於左岸的幽靜地區，這棟房子原來的名稱是「比隆屋邸」。雕刻家羅丹用作品交

換屋子的使用權，從一九○八年到死去的一九一七年，都把那裡當成工作室兼住宅。

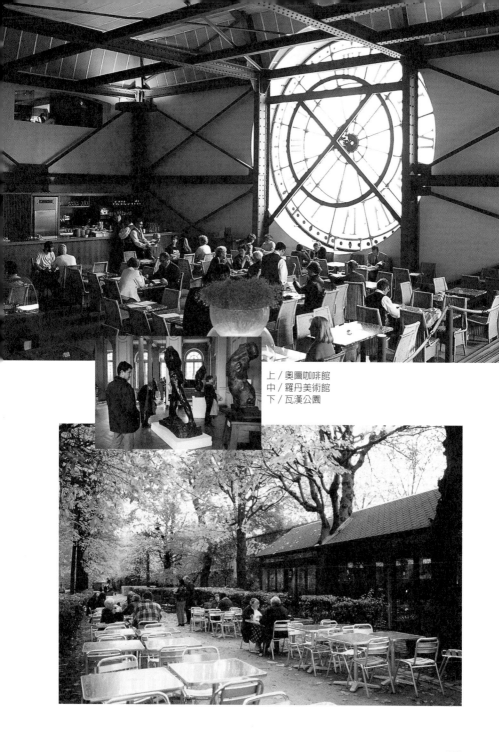

上／奧圖咖啡館
中／羅丹美術館
下／瓦漢公園

在百貨公司發現的特殊咖啡館

位於工具賣場的倉庫式咖啡館
布利克洛咖啡館(Bricolo Café)

近來經常聽到「工作共享」這個名詞，意思是縮短每個人的工作時間，讓更多人有工作機會，以因應全球的不景氣，解決失業問題。

法國採行一種雇用的策略，名稱是「一週三十五小時法」，將法定的工作時間從一週三十九個小時縮減為三十五個小時，以促進工作共享。結果引發國民很大的反彈，麵包店人員一大早就出來遊行抗議，主張：

「三十五個小時不可能做出好吃的麵包！」

看起來這個政策是出師不利。

然而，從二〇〇〇年開始，員工數超過二十名的公司就必須實施這個政策，使得一些人有了

羅丹死後，屋邸變成美術館，展示《地獄之門》和一部分《接吻》、《沈思者》、《大教堂》等代表作。庭園也安置著他的作品，包括始終未完成的《接吻》，可以一邊散步一邊欣賞。

如果天氣不錯，就不能錯過庭園裡的咖啡館「瓦漢公園」(Jardin de Varenne)。庭園如公園一般廣闊，在這種地方喝咖啡，似乎可以忘了正置身於巴黎這座大城市裡。

「閒暇」。突然有了額外的時間，要怎麼利用呢？當爸爸的人想得出來的點子就是做木工。

做木工需要各式各樣的零件和工具。選擇的種類越多，樂趣就越大。既然這樣，ＢＨＶ百貨公司是最好的去處。

ＢＨＶ位於市政廳的前面，銷售水龍頭、門把等形形色色的零件和工具。雖然不值得觀光客特地買回國，可是光是看看法國家庭用的東西，也是很有趣的事。

樓面的角落就是「布利可洛咖啡館」。這家店的陳設非常特別，模樣好像倉庫。牆壁上的裝飾似乎是從古董店挖出來的工具，連角落的電腦螢幕也顯示著工具規格，令人忍俊不禁。

「這個拔釘鉗和我家倉庫的一樣！」

有個中年男子進來以後，就興沖沖地說著，接著又說：

「這粉紅色的液體是什麼啊？」

他好奇地看著架子上面的東西，顯出赤子之心。

「布利可洛咖啡館」（Bricolo Café）每天下午四點舉辦木匠講習會，從選購水龍頭到椅子修理的方法都可以學到。學員上完課，應該會在回家的路上想著放假的計畫。

「下次要做什麼東西呢？」

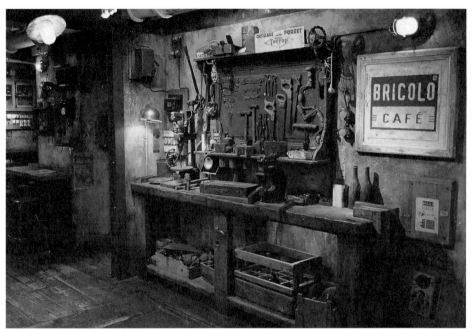

上／「布利可洛咖啡館」的牆壁掛滿工具
下／館內也舉辦木匠講習會

旅館的咖啡廳

在豪華的旅館吃早餐

佩斯都(Hôtel Le Bristol Paris)

佩斯都飯店就在法國總統府所在的「愛麗舍宮」附近，尤其受名流的歡迎。譬如席琳‧狄翁(Céline Dion)，明明在德國開演唱會，也要特地來巴黎這間旅館投宿，可見她有多麼鍾愛這裡。

許多客人都是常客，有些人預約時不僅要指定房間的種類，連女傭也要指名。

畢竟是一晚要價八十萬日幣的豪華飯店，對一般老百姓來說門檻實在太高，但是只要去一個地方，就可以體驗到高級飯店的氣氛，而且只需要一杯咖啡的價錢，那就是咖啡館。在那裡裝腔作勢，喝個英國式的下午茶也很不錯。

不住宿也可以享受高貴氣氛的另一個方法是吃早餐。我們來佩斯都採訪當天住了一晚，隔天早上在主餐室用早餐，順便拍照。早餐是自助餐的形式，大桌子上擺著火腿、乳酪、新鮮水果等食物，甚至也有香檳。

豪華的組合餐點令人眼花瞭亂，房客卻都不下來吃。原來像佩斯都這種高級的飯店，早餐都要送進客房，客人並不需要親自去餐廳。

沒有住宿，專程來吃早餐的多半是西裝畢挺的生意人。他們圍著桌子坐著，原來是在開早餐會。這家高級飯店位於城市中心，早餐室又寬敞又安靜，自助早餐也特別豐盛，確實是不可多得

的「會議室」。不出所料，沒有人把香檳開來喝。

如果想吃只有麵包和飲料的大陸早餐，也可以在咖啡廳點。偶爾不妨取消旅館附的早餐，來這種豪華的飯店體驗奢侈的早晨時光。

左岸隱密旅館的咖啡廳

旅館(L'Hôtel)

法語的「H」不發音，因此「本田」(HONDA)唸成「ONDA」，「博多」(HAKATA)說成「AKATA」(順帶一提，俄語是唸「NAKATA」)。所以「HÔTEL」的法語發音是「OTEL」，加上冠詞就成了「LOTEL」，這就是一家位在聖傑曼德佩的旅館名稱「旅館」(L'Hôtel)。

這家旅館佇立於國立美術學校Beaux附近的小巷子裡，說是「藏匿所」也不為過。王爾德(Oscar Wilde)晚年就是在這裡度過，也在這裡結束一生(當時稱為「達哲斯旅館」)，他住過的房間現今仍被當做客房使用。王爾德是十九世紀的愛爾蘭作家，著有《格雷的肖像》、《幸福王子》等書，曾因為同性戀而服刑兩年，所以這家旅館對「王爾德的信徒」來說特別有意義。

二○○○年十二月，我終於得到採訪「旅館」的機會。原以為負責公關的女士會不准我拍照，沒想到順利得到許可。當時正在進行大規模的整修，幸好王爾德的房間已經修復好了，得以

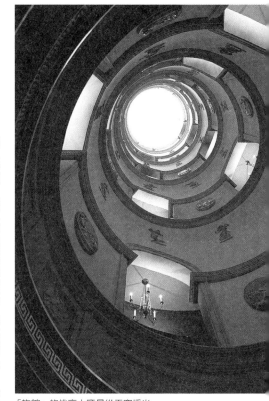

「旅館」的挑高大廳是從天窗採光

進入參觀。深紅的地毯和壁面的孔雀裝飾很引人注目，裡面也懸掛著書信和肖像畫，沈重厚實的裝潢似乎具體呈現出王爾德的美感。房價雖然很高（一晚約九萬日幣），卻可以體驗到人氣設計師傑克‧賈西亞(Jacques Garcia)所規畫的空間。

「一樓最裡面預定要開設酒吧，地下樓是SPA。」

一年後，我再度探訪「旅館」，可以享受「成人時光」的酒吧和茶屋已經完成。面對Beaux路的入口非常簡樸，不小心就會錯過。這對幽會的情侶來說是求之不得的優點。

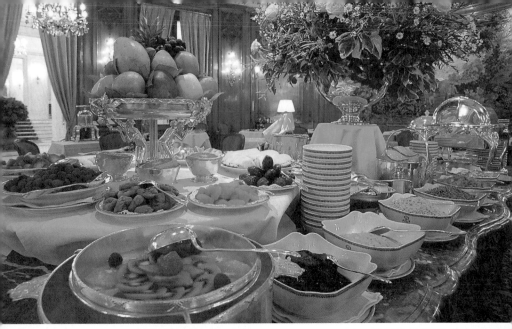

右頁／「佩斯都」的早餐與茶屋

左頁／「旅館」的大陸早餐與書房似的酒吧

華麗裝璜魅力十足的咖啡館

車站咖啡館有美好時代的漂亮裝飾

大笨鐘酒吧(Big Ben Bar)與藍色列車(Le Train Bleu)

巴黎總共有六個車站，卻沒有所謂的「巴黎車站」。起站會因目的地而異，每個車站的名字也都不一樣，例如與倫敦連結的歐洲之星是「北站」，前往大西洋岸的列車起站是「蒙帕拿斯站」。其中歷史最為輝煌的當屬開往法國南部的起站「里昂站」了。

十九世紀在巴黎初次開通的鐵路可說是現代化的象徵，極盡奢侈的豪華臥舖列車登場，為上流階層提供社交的舞臺。其中尤以「藍色列車」最受歡迎，甚至出現在阿嘉莎‧克莉絲汀(Agatha Christie)的作品裡。

隨著時代潮流的變遷，豪華的藍色列車失去了蹤影，改由高速的新幹線TGV稱王。但是還有一間延續這美麗名字的餐廳留在里昂的車站內。

走上長程列車出發的月臺前階梯，推開藍色霓虹燈投射的沈重門扉。以為那不過是「車站式餐廳」的人一打開門，恐怕會驚叫出聲。閃閃發光的吊燈、摩納哥、橘郡等南法城鎮的壁畫都鑲著金亮的邊框。那樣的金碧輝煌，彷彿依稀聽得見社交界讚頌美好時代的輕聲細語。

雖然餐廳如此豪華，卻不需要盛裝就可以入席，因為這裡是「車站餐廳」。除非搭的是從東站出發的「威尼斯辛普倫東方特快車」(The Venice Simplon-Orient-Express)，否則沒有人會穿著華

服搭火車。

即使沒有在餐廳吃全套大餐的時間，也可以在附設的「大笨鐘酒吧」叫一杯咖啡，享受奢華的感覺。這裡從早餐到午餐、餐前餐後的調酒都有供應，從早到晚都沒有限制。而且備有用鄉村麵包做的三明治等簡單的食物，方便趕時間的客人填肚子。

比起在一樓喧鬧的咖啡館用餐，在這種地方可以度過加倍奢侈的時光。

在貴族的宅邸優雅地喝茶

雅克馬爾安德烈咖啡館(Café Jaquemart André)

在東京的街道上可以發現，像表參道那種繁華的馬路後面還殘留著不起眼的老舊民房。這種獨棟的房子在巴黎是很少見的，沿著路邊整齊排列的都是五、六層樓高的住宅公寓。

巴黎現在的市容是在十九世紀經過大刀闊斧的整頓，依照塞納縣長奧斯曼男爵的改造計畫。

其實那次的改造與其說是為了美化市容，不如說是為了改善治安。那時的中世紀小建築物常被叛亂分子當成指揮部，隨時準備發動攻擊。為了掃蕩這樣的勢力，官方將舊建築全部拆除，改舖上可容軍隊通過的大馬路。多虧了這次的改造，才得以產生眾所喜愛的現代城市「花都」。

舖設的大馬路兩邊都是公寓建築，一樓是商店，二樓以上是住宅。面對馬路的房間都很寬

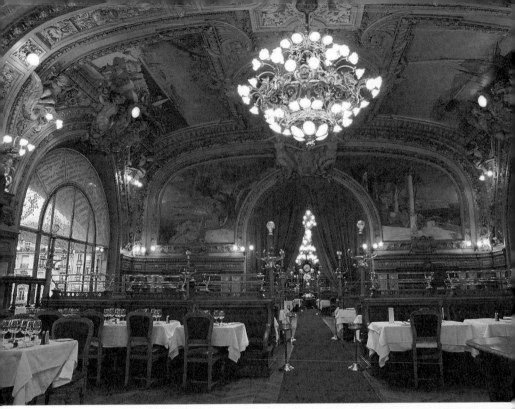

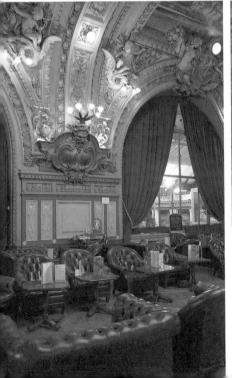

上／「藍色列車」豪華得不像是車站的餐廳
右／藍色的霓虹燈是標誌
下／「大笨鐘酒吧」讓旅客不在乎等火車

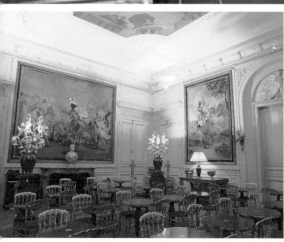

上／雅克馬安德烈美術館內的茶屋
右／品嚐一整壺紅茶
左／茶屋掛著提也波洛(Tiepolo)的畫作

敏，而有陽臺的房間都是屬於比較富裕的家庭。

可是，天外有天，還是有人能夠在巴黎市擁有獨棟的大房子，例如，十九世紀時的肖像畫家內莉‧賈克瑪與銀行家愛德華‧安德烈這對夫妻。他們的宅邸對面奧斯曼大道，豪華的獨棟建築很容易讓人誤以為是貴族的居所。這對夫妻喜歡旅行，足跡遍佈歐洲和東洋，帶回為數不少的美術品。而眼光敏銳的內利也善於採購，從波提且利(Botticelli)、福拉哥納爾(Fragonard)的真跡畫作到中國陶磁器、昂貴的家具等，無不蒐集。

這棟宅邸就這樣收藏了為數龐大的藝術品，而內莉在愛德華死後，也繼承丈夫遺志，將財產遺贈給法蘭西學士院，這棟房子因此在一九一三年改成雅克馬安德烈美術館，對大眾正式開放。

原來的餐廳改成了茶屋，客人可以在這裡抱著受邀來訪的心情，品嚐優雅的下午茶。

看看選單，除了紅茶，竟然也有日本的煎茶。上面還註明：請直接飲用。這是因為法國人喝茶時喜歡加糖。

這間茶屋不需要美術館的入場券就可以進去。下午茶是從午後三點開始。白天有午餐時間，供應沙拉或單品料理，先去吃個飯，再去欣賞藝術作品吧。

130

風景優美的咖啡館

不輸給銀塔餐廳（La Tour d'Argent）的風景

「觀景」(Le Toupary)

沒有一座城市會比從空中鳥瞰的巴黎更美麗。

可是實際走在巴黎的街道上，卻常會遇到令「花都巴黎」蒙羞的情況，不是踩到狗糞，就是在陰暗的地下鐵站內聞到臭味。可是從高處俯看時，污髒全部消去無蹤，整齊的巴黎市容一覽無遺。不愧是十九世紀依照都市計畫大規模改造過的城市，兼具美感與功能，經過一百多年的歲月，至今依然令人激賞。

有一個地方可以把這樣的美景收入眼簾，那就是「觀景」(Le Toupary)餐廳。莎瑪麗丹百貨(la Samaritaine)大樓位於巴黎最古老的「新橋」(Pont Neuf)下，這棟大樓的五樓有一間茶屋，就是「觀景」。看過電影《新橋戀人》的人，應該會記得裡面有拍到莎瑪麗丹的招牌。不過這部電影拍攝的是在南法小鎮建造的與原地一模一樣的景緻，因此影片中出現的是道具搭的百貨公司。

「觀景」雖然是餐廳，但是從午後三點到六點是下午茶時間。坐在面對塞納河的窗戶旁，可以欣賞從新橋到聖母院美不勝收的全景，購物的夫人小姐無不選擇在這裡歇息。

為了搶到窗邊的座位，我們在三點過後就來到入口等待，沒想到三點半了，還是沒有開門的跡象。好奇怪啊，問店員「可以進去了嗎？」，回答是「再五分鐘」。可是過了五分鐘、十分鐘，還是不開門。門口已經聚集了一群以喝茶和看風景為目的的太太。這些人並沒有因為開門時間已

眺望美麗景色的「景觀」(Le Toupary)

充滿異國情調的咖啡館

過而出聲抱怨，只是在一旁等著。糟糕的是店家通常不會讓客人依先後順序進去。在公車站坐車也是一樣，沒有人會排隊等車，公車一到，動作快的人就可以先上車。我們已經等了三十分鐘了，萬一被那些夫人捷足先登，怎麼嚥得下這口氣。

四點一到，門終於開了。我們蜂湧而入，當然搶到了特等席位。坐下來以後張望四周，這才知道為什麼會延遲開門。還有許多人在吃中餐。寧肯改變開店時間也不趕客人，這種做法是法國特有的作風嗎？還是純粹是收桌子的動作太慢導致的？

邊喝茶邊眺望塞納河的滋味果然不同凡響，當然欣賞夜景的晚餐也是值得推薦的。

在清真寺的咖啡館品嚐熱薄荷茶
摩爾人咖啡館(Le Café Maure)

如果問我到目前為止最愉快的旅程，我第一個浮現腦海的就是從土耳其、敘利亞到約旦、以色列的陸路行旅。一方面是因為與工作無關，一方面也是因為當時沒有那充實的旅遊指南，資訊有限，也就凡事都覺得新鮮，一路上都充滿了驚奇與讚嘆。

那時很少女性會在沒有男性的陪伴下(就我和朋友兩個人去那個區域旅行，不僅在海關飽受質疑，在路上也得忍受男性毫不客氣的視線，遇到的困擾其實不少。離開以色列時，行李更是被檢

查得非常徹底，好不容易上了飛機，才剛繫好安全帶，飛機就開始滑行了，真是驚險。

可是現在回想起來，記憶中的點點滴滴都是旅途中所感受的溫暖人情，以及到處都喝得到的熱紅茶。

拉丁區有一個咖啡館讓我得以回味那懷念的滋味，地點是在伊斯蘭教的清真寺裡面，名稱是「摩爾人咖啡館」(Le Café Maure)。這座清真寺位於植物園裡面，第一次世界大戰時，由法國政府協助興建，標記是純白的牆壁和四角形的塔樓，對伊斯蘭教徒來說，那裡是神聖的地方，也是安頓心靈的場所。

咖啡館是從正面沿著外牆稍往後面繞過去。拿起小小的玻璃杯，啜飲著薄荷茶，旅遊的記憶頓時在腦海中甦醒，一顆心早就懷著思念，飛向沙漠的綠洲了。

可試抽水菸的異國風情咖啡館

埃及人沙龍(Salon Égyptien)

據說在埃及的咖啡館，可以看到男人抽著水菸玩十五子棋。我沒有去過埃及，但是聽說巴黎有一間咖啡館也供應這種水煙，就不免想要過去看看。

「埃及人沙龍」(Salon Égyptien)這家咖啡館也是位於拉丁區，離清真寺不遠，異國風味十足，而且有點詭異。來客稀少(後來才知道因為那時是「禁食月」)，再加上自己並不是來抽菸的，進去時有點猶豫，但還是在薄荷茶的引誘下走進去。

紅色的沙發、皮製靠墊配上低矮的圓椅子，營造出獨特的氣氛。再下去看地方樓層，裡面隔成一個個陰暗的小房間，顯得更為詭異。這種陰森、曖昧的地方，日本人能接受嗎？據我的另一半說，索爾本大學(La Sorbonne)就在附近，日本留學生經常來這裡逗留。

旁邊的客人為我們實地表演抽水菸。先將菸葉用炭火溫熱，然後透過細長的菸管吸取，裡面還可以添加水果之類的香料。在甜香的誘惑下很容易吸菸過度，這是必須要注意的。

雖然吸菸不是健康的休閒方式，但是或許可以學習埃及人，享受時光悠然流逝的感覺。

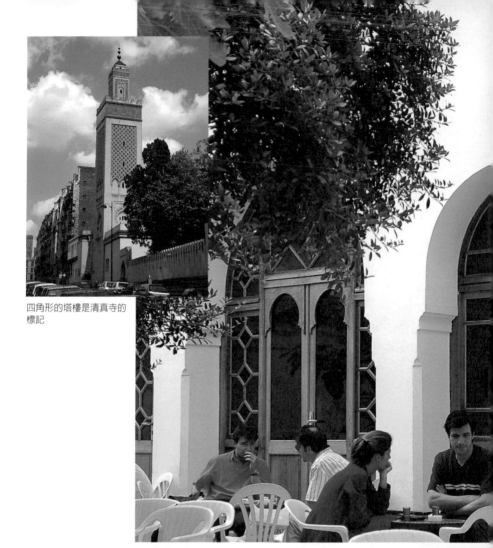

四角形的塔樓是清真寺的
標記

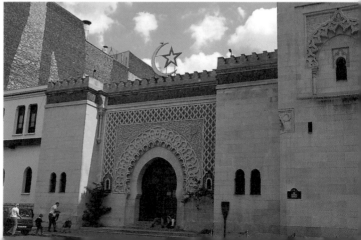

上／在「摩爾人咖啡館」
　的中庭享用薄荷茶
下／清真寺的入口，裡面
　也有禮拜堂和澡堂

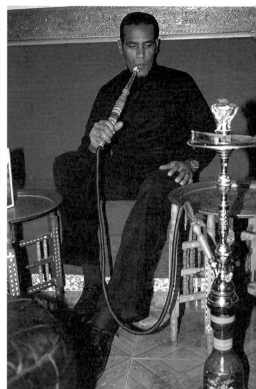

右／水菸就是這麼吸的
左／將薄荷茶倒進玻璃杯
下／「埃及人沙龍」充滿東方情調

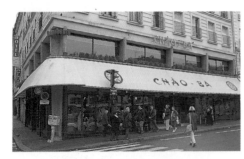

「喬巴咖啡館」位於鬧區

躺在藤椅上看行人

喬巴咖啡館(Chao Ba Café)

蒙馬特(Montmartre)的小山腳下有個類似東京歌舞伎町的鬧區，在可說是其入口的皮嘉爾廣場(Place Pigalle)上，有一家殖民地風情的咖啡館。這家店的外觀如同農莊主人的宅邸，陽臺上擺著舒適的藤椅(對了，艾曼紐夫人也坐過這種椅子)，到處都是亞洲格調的裝飾、越南藝術家畫的壁畫，各式裝潢都令人聯想起殖民地。

店裡會在薄酒萊新酒的解禁日布置成鄉下的景緻
攝影／德重隆志

138

可以在二樓餐廳嚐到越南麵

法國曾在亞洲和非洲設置殖民地，咖啡和咖啡館之所以會迅速普及，原因之一是殖民地栽培的咖啡豆容易取得。現在法國的海外領土只剩下幾個島而已，這家店著重曾在法屬領地的印度支那形象，營造出的殖民地氣氛或許能勾起法國人思古幽情。

店名「喬巴」(Chao Ba Café)是越南語，意思是「日安，太太」。店內很寬敞，二樓也有座席。

從中午到半夜都可以在裡面用餐(星期五、六到早上五點)。基本上供應的是法國菜，但是也有稱為「弗」的麵條，以及有很多配料的越南可麗餅等民族風味的菜肴，相當可口。

可以建議的飲料是熱可可。侍者在倒可可時，仿佛是在杯子的內側描畫花瓣，另外附有牛奶。低調而靈巧的表演，讓人心情愉快。

說到表演，在薄酒萊新酒的解禁日，店家會把豬、雞等牲畜帶進店裡，讓牠們整天在裡面活動。據說那些動物其實都怕得躲在最裡面的地方，並不會逃往另一個方向。不禁令人擔心，那些動物結束了一天的任務之後，會不會被直接送到廚房呢？

139

咖啡館與電影
的親密關係

《艾蜜莉的異想世界》與「雙磨坊」(Les Deux Moulins)

說到二〇〇一年最讓人心動的法國電影，無疑是《艾蜜莉的異想世界》。在法國才上映一個星期，就吸引了多達一百二十萬人觀賞，據說轟動到連席拉克總統也去捧場，艾蜜莉現象也成了媒體喧騰不休的話題。那段時期，我剛好在法國旅行，雖然不是很清楚當地的新聞，但是到處都看得到電影海報，那女生的大眼睛和可愛臉蛋也就深深烙進了我的腦海。

日本是在二〇〇一年秋天開始放映這部電影。一方面也是因為大家早已聽說法國與美國票房成功的訊息，沒過多久，艾蜜莉就成了街頭巷尾津津樂道的話題。起初只有澀谷一家電影院上映，電影院四周連非假日的早上都大排長龍。到了二〇〇二年，人氣依然有增無減，上映的院線擴大到全國，票房也持續強勁，終於擠進了前十名。

艾蜜莉是電影女主角的名字。這個女孩子的性格較為內向，從小就喜歡天馬行空地幻想，最愛做的事情是用湯匙把烤焦糖布丁的糖膜打碎，還有在聖馬丹運河打水漂。

她另一點討人喜愛的地方是願意花點心思讓周遭的人得到小小的幸福(但是也有個蔬果店老闆被艾蜜莉整慘了)。後來艾蜜莉愛上了一個人，為了抓住自己的幸福而……。情節就這麼簡單(欲知詳情，就去電影院看吧)。故事的重心是艾蜜莉工作的地點，那就是確實存在的「雙磨坊」咖

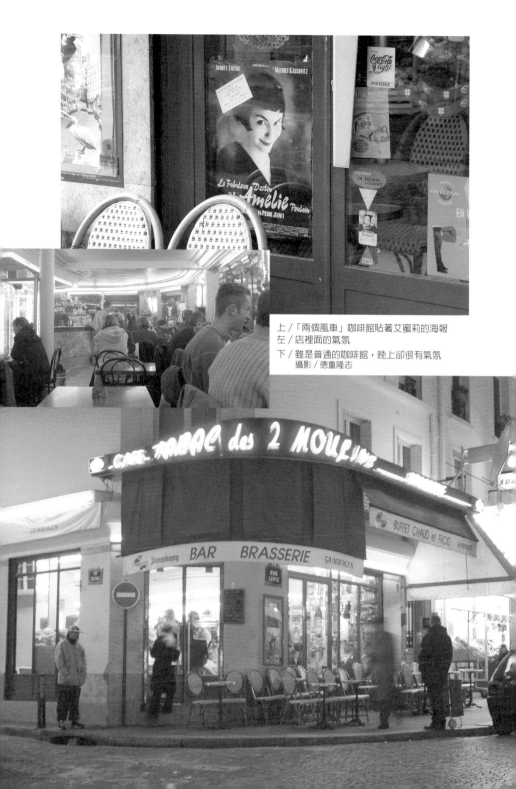

上／「兩個風車」咖啡館貼著艾蜜莉的海報
左／店裡面的氣氛
下／雖是普通的咖啡館，晚上卻很有氣氛
　　攝影／德重隆志

啡館。

這家店位於蒙馬特(Montmartre)的路匹克路上，外表稀鬆平常，既不是流行的服飾店咖啡館，也不是走設計師路線，裡面還出售香菸和彩券，屬於傳統的巴黎咖啡館。這家咖啡館是如此不顯眼，卻在《艾蜜莉的異想世界》電影上映後，變成觀光客探訪的景點。這整件事不是有點不尋常嗎？

事實上，咖啡館有些布置曾為了電影而做了部分的變更，來探訪的觀光客卻以為可以看到和電影一模一樣的陳設。甚至有人問道：

「艾蜜莉寫的菜單在哪裡？」

「艾蜜莉」的故事對巴黎人來說，想必很能勾起思鄉的情懷，因為故事的背景就是殘留著最多舊巴黎風貌的蒙馬特區，導演因此才會將他關愛的眼神投向這個區域，將帶有昔日風情的咖啡館收進電影螢幕。

看了這部電影，我不禁覺得，這種當地人習以為常的咖啡館是最有巴黎風味的，無法在巴黎以外的地方複製。像近來所謂的「現代風」咖啡館，不論是在東京還是紐約，其實都是大同小異。

咖啡館成為電影的舞臺當然不是從《艾蜜莉的異想世界》開始，尤其是電影「新浪潮」運動在五〇年代後半期展開之後，咖啡館就頻頻在電影中出現。由於電影開始在實景拍攝，而不是棚內，咖啡館既然能表現出巴黎充沛的活力，露面的機會也就越來越多。

一九五九年高達(Jean-Lue Godard)導演的《斷了氣》(A Bout de Souffle)就是一部新浪潮時期的頂尖作品，片中主角米歇爾被警察追得走投無路，決定躲進朋友的工作室，但在那之前，他先去了蒙帕拿斯的「塞勒克咖啡館」。第二天警察獲報前去捉拿，米歇爾當場中彈死亡。

一九六二年的《賴活》(Vivre Sa Vie)同樣是高達導演的，女主角娜娜繳不出房租，而下海為娼。她有幾個邂近的場所都是在咖啡館。

侯麥(Éric Rohmer)擅長擷取日常生活中稀鬆平常的景象，他的第一部長篇作品《獅子星座》(Le Sugne du Lion)中也有一家咖啡館。皮耶以為能繼承姑母的遺產，歡天喜地地開派對慶祝。沒想到遺產一毛錢也沒拿到，不僅被房東趕出公寓，求職也處處碰壁，諸事不順，終於淪落街頭。後來繼承遺產的堂兄弟因故死亡，朋友找到皮耶的地方是電影的最後一個鏡頭──「雙叟咖啡館」。這時的皮耶已經潦倒不堪，正在用不甘心的眼神瞪著雙叟的客人，可是一知道可以繼承遺產，他又再邀請大家一同慶祝。

柯爾皮(Henri Colpi)一九六〇年導演的《長久的缺席》(Une Aussi Longue Absence)中，主角泰蕾哲是咖啡館的女主人。有個男客人進來店裡點了一杯啤酒，泰蕾哲在客人的臉上看到沒有從戰場回歸的丈夫容貌。那個男人似乎患有失憶症，泰蕾哲為了喚起他的記憶，把他以前最喜歡的歌劇放給他聽，過程頗為傷感。最後的鏡頭是泰蕾哲禁不住叫出丈夫的名字，就在一輛車子駛來時，半反射性地舉起雙手，朝著車頭燈跑過去。在男人的腦海中甦醒的或許是收

143

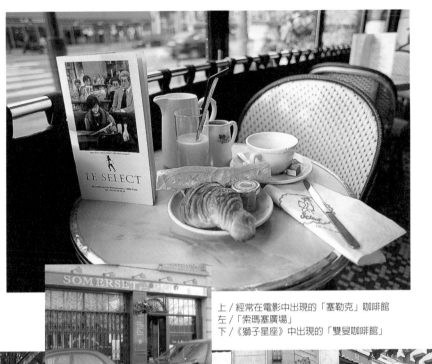

上／經常在電影中出現的「塞勒克」咖啡館
左／「索瑪塞廣場」
下／《獅子星座》中出現的「雙叟咖啡館」

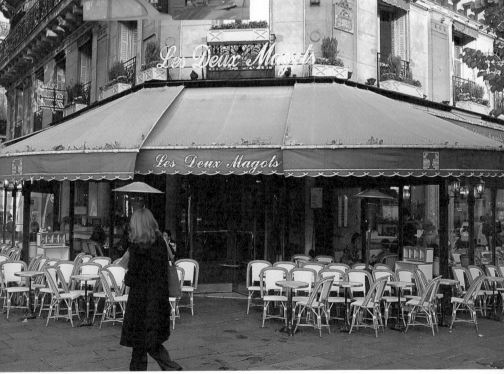

容所裡的記憶吧？

女導演艾格妮‧娃達(Agnes Varda)一九六二年的電影《克萊歐的五到七》(Cléo de 5 à 7)也有效運用了咖啡館。這部作品細緻地描述克萊歐從五點來到醫院接受檢查，一直到七點聽取檢查結果，實際流逝的時間與電影同步的過程。在此短短的時間內，克萊歐多次在咖啡館逗留，不是過於憂心而掩面哭泣，就是拿著白蘭地酒杯在店內閒晃，任由其他顧客的談話進入耳裡。那漫無邊際，互不相關的談話如洪水滔滔，令克萊歐覺得分外疏離。依螢幕上的咖啡館招牌來看，應該就是蒙帕納斯的「圓頂」。

最近也有一部電影將茶屋拍攝進去，那就是二〇〇一年獲頒凱撒獎最佳影片，二〇〇〇年由夏薇依(Agnes Jaoui)執導的《遇見百分百的巧合愛情》(Le Goût 8es Autres)。主角卡斯泰拉對一名女演員懷有淡淡的情意，而且請她教英文，上課的地方就是位於高級住宅區(十六區)的「索美塞特區」。這家茶屋充滿了業主高尚的英國品味，正適合用來體驗微帶苦澀的愛情滋味。

咖啡館作為邂逅、分離、錯肩而過的場所，或是沈思的空間、連接記憶之線的風景，為電影提供各式各樣的舞臺。但願咖啡館能繼續在螢幕中為我們這個時代做見證。

後　記

臥遊咖啡館的感覺如何？

巴黎另外還有很多充滿魅力的咖啡館，新的咖啡館也與日俱增。在我撰寫本書時，艾禾墨又開了新的糕餅店，還有思考哲學的人或許又增多了，「燈塔咖啡館」正在加大店面。巴黎這城市變化的腳步似乎比以前更快了。

在巡遊咖啡館方面，還有許許多多未能收錄在本書的題材，例如電影院或劇場附設的咖啡館、與畫廊同在一處的咖啡館、日式風味的咖啡館，以及浮在塞納河上的船屋咖啡館等等。

新潮的咖啡館一變多，傳統的咖啡館反而變得新鮮有趣，或許而能促進復古懷舊的流行。

咖啡館會敏感地反映時代，咖啡館的露天座席，可以讓人以一杯咖啡的價錢坐在特等席位，目睹「當今的巴黎」。

巡遊巴黎咖啡館的旅行才剛剛展開，我將會繼續旅行，尋找輕鬆愉快的空間，也期待與更多咖啡館相遇。

最後我要強調，這本書是在多方人士的協助下完成的。對於在出書時提供明確建言的總編輯

寺(山鳥)誠、讓我隨意寫出的文句不致雜亂無序的編輯神原順子、提供出版契機的結誠昌子、協
助採訪的德重隆志，以及欣然接受採訪的咖啡館人員，在此衷心感謝。

本書內容是以二〇〇二年二月的採訪資料爲基礎。

● 參 考 資 料

Alain Stella, l'ABCdaire du Café, Flammarion,1998

Arnaud Hofmarcher, Les Deux Magots, le cherche midi editeur,1994

Saffia Amor, A chacun son café, Parigramme, 2001

今村楯夫『ヘミングウェイのパリ・ガイド』(小学館)一九八年

クリストフ・デュランリブパル　大村眞理子訳『カフェ・ド・フロールの黄金時代　よみがえるパリの一世紀』(中央公論社)一九九八年

玉村豊男『パリ旅の雑学ノート』(ダイヤモンド社)一九七七年

玉村豊男『パリのカフェをつくった人々』(中央文庫)一九九七年

田山力哉『巴里シネマ散歩』(社會思想社)一九九六年

マルク・ソーテ　堀内ゆか訳『ソクラテスのカフェ』(紀伊國屋書店)一九九六年

ニューズウィーク日本版一二月一二日號《コーヒー帝国、世界制覇への道》(TBSブリタニカ)二〇〇一年

写真提供：撮影協力(敬称略)

Café de Flore　德重隆志

Café le Trianon (17, rue des Favorites 15e Paris)

■備註

1	有名的文學咖啡館，沙特與波娃曾把這裡當成書房。
2	位於聖傑曼德佩教堂的對面，是與花神並列的咖啡館巡遊聖地
3	名人喜愛的老牌餐館
4	國立美術學校的小畫家流連的所在
5	巴黎最古老的咖啡館，氣氛類似歷史博物館
6	高級茶屋，可以嚐到好吃的家常水果塔
7	安靜的茶屋，位於似乎便於遁逃的中庭
8	「安波利歐阿瑪尼」服飾店裡面的義大利咖啡館
9	在書房喝茶的感覺，靠近奧德翁劇院的圖書咖啡館
10	康藍爵士設計的咖啡館，星期日會有指壓師到場服務
11	美術館的咖啡館，設在大時鐘的後面
12	旅館的酒吧，王爾德就是在這間旅館去逝。在賈西亞的設計下煥然一新
13	清真寺的咖啡館，可以品味薄荷茶
14	異國情調的咖啡館，可在此抽水菸
15	二十世紀初的藝術家慣常聚集的咖啡館
16	在哥達的電影出現過的高級咖啡館
17	掛有藤田、雷諾瓦的相片，現在是受歡迎的海鮮餐廳
18	「塞勒克」對面的餐廳，有舞廳的格調
19	海明威、曼雷坐過的位置還在，是有點奢侈的咖啡館兼餐廳
20	老牌咖啡館，面對加尼葉歌劇院，價錢稍高，但是適合當做約會場所
21	在薇薇安長廊的走廊上設有座席的茶屋
22	面對柯貝爾長廊，活潑熱鬧的餐館
23	杜樂麗花園的樹蔭中有幾家咖啡館
24	柯斯特兄弟收購老咖啡館，用創意重新推出的咖啡館兼餐廳
25	法蘭西喜劇院前的咖啡館，地點絕佳
26	以蒙布朗栗子蛋糕和熱可可聞名的茶屋。入口總是大排長龍
27	第一次公開放映電影的有名餐廳，位於加尼葉歌劇院附近
28	麵包店，內設咖啡座
29	一八六二年創業的茶屋(香榭麗舍是二號店)
30	設在高級食品店二樓的茶屋
31	摩洛哥風味的咖啡館，類似沙發音樂酒吧

參考資料(＊為2005年9月已查無標示之店家)以下資料時有異動，出發前請再次確認。

●本書提到的咖啡館

■地區名稱		■咖啡館名稱(中文)	■咖啡館名稱(英文)	■地址
聖傑曼德佩區	1	花神咖啡館	Café de Floré	172, bd. St-German 6e
	2	雙叟	Les Deux Magots	6, place St-Germain des Prés 6e
	3	力普餐館	Brasserie Lipp	151, bd. St-Germain 6e
	4	調色板	Le Palette	43, rue de Seine 6e
	5	波蔻伯	Le Procope	13, rue de l'Ancienne Comédie 6e
	6	侯昂庭院	A La Cour de Rohan	59-61, rue St André des arts 6e
	7	老饕時刻	L'Heure Gourmande	22, Passage Dauphine
	8	安波利歐阿瑪尼咖啡館	Emporio Armani Café	149, bd. St-Germain 6e
	9	出版者	Les Editeurs	4, Carrefour Odéon 6e
	10	亞卡札	Alcazar	62, rue Mazarine 6e
	11	奧圖咖啡館	Café des Hauteurs	Musée d'Orsay:62, rue de Lille 7e
	12	旅館	L'Hôtel	13, rue des Beaux Arts 6e
拉丁區	13	摩爾人	Le Café Maure	39, rue Geoffroy-St-Hilaire 5e
	＊14	埃及人沙龍	Salon Égyptien	77, rue du Cardinal Lemoine 5e
蒙帕拿斯區	15	紅棟	La Rotonde	105, bd. du Montparnasse 6e
	16	塞勒克	Le Select	99, bd. du Montparnasse 6e
	17	多摩	Le Dôme	108, bd. du Montparnasse 14e
	18	圓頂	La Coupole	102, bd. du Montparnasse 6e
	19	丁香園	La Closerie des Lilas	171, bd. Du Montparnasse 6e
加尼葉歌劇院周遭	20	和平咖啡館	Café de la Paix	12, bd. Des Capucines 9e
	21	先驗茶屋	A Priori Thé	35-37, Galerie Vivienne 2e
	22	大柯貝爾	Le Grand Colbert	2-4, rue Vivienne 2e
	23	杜樂麗花園裡的咖啡館		Jardin des Tuileries 1er
	24	呂克咖啡館	Café Ruc	159, rue St-Honoré 1er
	25	喜劇咖啡館	Café de la Comédie	157, rue St-Honoré 1er
	26	安潔麗娜	Angélina	226, rue de Rivoli 1er
	27	大咖啡館	Le Grand Café	4, bd. Des Capucines 9e
	28	保羅	Paul	25, Av. de l'Opéra 1er等
	29	拉朵蕾(舊沼澤分店)	Ladurée	16, rue Royale 8e
	30	艾迪亞	Hediard	21, place de la Madeleine 8e
	31	遊牧民族	Nomad's	12-14, rue du Marché St-Honoré 1er

■地區名稱		■咖啡館名稱(中文)	■咖啡館名稱(英文)	■地址
加尼葉歌劇院周遭	32	尚保羅艾文	Jean Paul Hévin	231, rue St-Honoré 1er
	33	可列特	Colette	213, rue Saint-Honoré 1er
	*34	吸煙室	Le Fumoir	6, rue de l'Amiral-Coligny 1er
	35	柯斯特旅館	Hôtel Costes	239, rue St-Honoré 1er
	36	馬利咖啡館	Le Café Marly	Palais du Louvre:93, rue de Rivoli 1er
香榭麗舍大道區	37	富蓋茨餐廳	Fouquet's	99, av. des Champs-Elysées 8e
	38	巴黎	Le Paris	93, av. des Champs-Elysées 8e
	39	拉朵蕾(香榭麗舍分店)	Ladurée	75, av. des Champs-Elysées 8e
	40	拉爾薩斯	L'Alsace	39, av. des Champs-Elysées 8e
	*41	可洛瓦	Korova	33, rue Marbeuf 8e
	42	林蔭大道	L'Avenue	41, av. Montaigne 8e
	43	費美特馬博夫	La Fermette Marbeuf	5, rue Marbeuf 8e
	*44	白色咖啡館	Café Blanc	40, rue Francois 1er 8e
	45	大軍	La Grand Armée	3, Av de la Grand Armée 16e
	46	佩斯都	Le Bristol	112, rue du Faubourg St-Honoré 8e
舊沼澤區	47	馬希亞莒兄弟	Mariage Fréres	30, rue du Bourg - Tibourg 4e
	48	百麗奧坦思	La Belle Hortense	31, rue Vieille du Temple
	49	喬治	Georges	Centre Pompidou:19, rue Beaubourg 4e
	50	波布	Café Beaubourg	100, rue St Martin 4e
	*51	布利克洛咖啡館	Bricolo Café	BHV內 52, rue de Rivoli 4e
	*52	觀景餐廳	Le Toupary	SAMARITAINE: 2, quai du Louvre 1er
巴士底廣場、里昂車站周遭	53	燈塔咖啡館	Café des Phares	7, pl. de la Bastille 11e
	54	拱橋咖啡館	Le Viaduc Café	43, av. Daumesnil 12e
	55	大笨鐘咖啡館	Big Ben Bar	里昂車站內 Place Louis Armand 12e
歐貝康夫區	56	煤炭咖啡館	Café Charbon	109, rue Oberkampf 11e
	57	周圍世界	L'Autre Café	62, rue Jean-Pierre Timbaud 11e
其他	*58	眺望台	l'Esplanade	52, rue Fabert 7e
	59	瓦漢公園	Jardin de Varenne	Cafétéria du Musée Rodin
	60	雅克馬爾安德烈咖啡館	Café Jacquemart-André	158, bd. Haussmann 8e
	61	喬巴咖啡館	Chao Ba Café	22, bd de Clichy 18e
	62	雙磨坊	Les Deux Moulins	15, rue Lepic 18e
	*63	索美塞廣場	Somerset Place	9, rue de l'Annonciation 16e

世界主題之旅025
我在咖啡館閱讀巴黎
Guide des Cafés à Paris

作　　者　坂井彰代
攝　　影　伊藤智郎
翻　　譯　李毓昭

總 編 輯　張芳玲
書系主編　張敏慧
特約編輯　陳柏瑤
美術設計　何月君

TEL：(02)2880-7556　FAX：(02)2882-1026
E-MAIL：taiya@morningstar.com.tw
郵政信箱：台北市郵政53-1291號信箱
網址：http://www.morningstar.com.tw

パリ・カフェ・ストーリー／Guide des Cafés à Paris
by坂井彰代・伊藤智郎／Akiyo SAKAI & Tomoo ITO
Original copyright © 2002 by Akiyo SAKAI & Tomoo ITO
Complex Chinese language edition copyright © 2005 by Taiya Publishing Co., Ltd.
Complex Chinese translation rights arranged with Tokyo Shoseki Co., Ltd
Through jia-xi books co., ltd., Taipei
All rights reserved

發 行 所　太雅出版有限公司
　　　　　台北市111劍潭路13號2樓
　　　　　行政院新聞局局版台業字第五○○四號
印　　製　知文企業(股)公司 台中市407工業區30路1號
　　　　　TEL：(04)2358-1803
總 經 銷　知己圖書股份有限公司
　　　　　台北分公司 台北市106羅斯福路二段95號4樓之3
　　　　　TEL：(02)2367-2044 FAX：(02)2363-5741
　　　　　台中分公司 台中市407工業區30路1號
　　　　　TEL：(04)2359-5819 FAX：(04)2359-5493

郵政劃撥　15060393
戶　　名　知己圖書股份有限公司
初　　版　西元2005年12月01日
定　　價　250元
(本書如有破損或缺頁，請寄回本公司發行部更換；或撥讀者服務部專線04-2359-5819#232)

ISBN 986- 7456-67-X
Published by TAIYA Publishing Co., Ltd.
Printed in Taiwan

國家圖書館出版品預行編目資料

我在咖啡館閱讀巴黎／坂井彰代作：李毓昭翻譯.
——初版.——臺北市：太雅，2005〔民94〕
　　面：　公分. ——（世界主題之旅：25）
　　參考書目：面
ISBN 986-7456-67-X（平裝）

1.咖啡館—法國巴黎 2.法國巴黎　描述

991.7　　　　　　　　　　　　　94022090